突破 運指 、 撥弦 、 思考力 的滯礙

漸次加速訓練85式

CONTENTS

第3章　伴奏的技巧

第4章　各種應用技巧

第5章　音階&和弦分解（Chord Arpeggio）

漸次加速訓練的效果？

▶▶ 邊看影片輕鬆地進行正統派的練習

本書的內容是以筆者幾年前在學校中使用的漸次加速訓練為底，再針對自習的用途加以修正而成的。是為了要讓你能夠保有高度的專注力以持續地練習技巧與和弦的對應力顯著提升所精選的：無論是什麼演奏風格，都能做為基礎練習的內容。

請在練習的時候配合這些影片http://www.rittor-music.co.jp/books/11217209.html，來彈奏各譜例。

影片資料放在Youtube網站上。用行動電話觀看影片時，超過網路傳輸量可能

會導致要繳相當高額的費用，所以強烈推薦您加入定額電信服務（如：吃到飽）。

萬一，本商品的配合影片網頁位址改變的話，請在 Rittor Music 網站的搜尋窗中打上「テンポ・アップ式トレーニング（漸次加速訓練）」進行搜尋。

[Youtube網站練習影片]

▶▶ 與使用節拍器練習的比較

來介紹一下這種漸次加速訓練的好處吧！傳統式的樂器練習方式，是跟著節拍器來進行。首先，設定較慢的拍速，等到能確實地彈好、跟上後，再上調些速度，然後反覆這樣的模式練習，直到達成目標拍速為止。

實際上，有很多人也確實能靠這種方式進步，可說是種非常有效的方法。

但它也有其缺憾。若不是非常有耐心的人，常會因枯燥無趣而心生厭倦，甚至因而放棄。

以筆者自身的經驗及學生的學習情況看來，有更多人是在重設節拍器拍速的當下，導致中斷專注力的情形發生。

　　縱算你能保有專心度去做練習，但停下練習動作去調節拍器這件事也會削減你的專注力。有鑑於此，當我以電腦做出漸次加速的伴奏，讓學生一起跟著演奏後，幾乎所有的學生都能比以往更持續地保持專注力，之前彈不出來的運指句型在短時間內也能學會了。

　　再者，能做出"雖是從慢速開始，但一定要在3分鐘後到達130的拍速！"會比"單純地慢慢地"的自我宣誓，彈來得有緊張感。也正因是在保持緊張感的狀態下做練習，自然能比只是單純地用節拍器做"讀拍"的狀態發揮好幾倍的專注力。

"配合著一起彈"的重要

　　因為設定很麻煩，所以使得節拍器上的灰塵越積越厚，又或是想著某一天一定會去買節拍器，但都過了好多年卻遲遲沒有去買，這些都是常有的事。在此情況下，就不會有什麼想配合什麼東西去練習的想望，而會用自己習慣的拍速進行練習。

　　但是，跟著某個東西一起彈奏是非常重要的。就算自己沒有意識到，一般來說都會造成：熟練的運指句型可以彈得很快，不熟的運指句型就只能慢慢彈。然而，由於自己沒有發現的關係，會誤以為自己能在一定的拍速上做練習。在實際的演奏上，可不能去寄望因吉他運指困難時，整個樂團要一起慢下來這種事。某樂手可以有自己熟練或不熟的運指意識，但擔任其他樂器演奏的人，並沒有因你能力的強、弱而得配合調整演奏內容的義務。有掌握速度緩急的演奏力是讓音樂性整體有效發揮的必要條件，不該受到自己運指的熟練與否所影響。

　　跟著節拍器一起彈奏，可以弄清楚自己的長處與短處，對於克服弱點相當地有用。然後，漸次加速式訓練就是種配合節拍器彈奏所發展而來的方法。

 讓練習更有效果的IDEA

用鏡子來檢查指型

如果花了時間，仍沒得到好的練習效果。讓我們來介紹一下，讓你能達到更好的練習成效的小撇步。

在邊上網看影片邊練習時，可以去買個小鏡子固定在身旁，讓我們能夠隨時檢視右手與左手的指型。以彈奏者的視角是沒辦法看到手指亂晃等壞習慣的。用鏡子從另一視角觀察，就能發現以前未曾注意過的指型偏差。

如果你的電腦有網路攝影機的話，就可以把筆者的演奏影片放在自己練習的影像旁邊，對於指型的比較是非常好用的。鏡子所呈現的影像是左右翻轉的，但使用攝影機就不用擔心這件事了。並且還能把影片錄下來，真是完美！

紀錄練習

就如同藉由紀錄吃了什麼東西，在減肥界非常流行，將相同的概念用在吉他的練習上也會很有效。不僅能讓練習不偏頗，並能選出自己最需強化的項目做為練習的依據。這樣一來，對鑽研練習的熱情也會有很大的轉變成效。就算在提不起勁的時候，光是看到“至今已經累積了這麼多的練習成果”的紀錄，也會讓“為了不讓至今的努力白費，要更努力加油”這種心情揚昇。就請像寫日記一樣，記下諸如“練習兩次EX-10，到拍速100還不能彈好”等內容吧！

話雖如此，但對於沒有寫日記習慣的人來說，手寫練習紀錄還是挺麻煩的(:P)。

為了讓你可以用電腦輕鬆地紀錄練習的成果，可以到以下網址下載EXCEL檔案(http://www.rittor-music.co.jp/books/11217209.html)。在練習之後，馬上寫進檔案中吧！

在設計練習的項目時，建議一定要把第1章的基礎訓練加入。若能持續做運指練習，在其他各種樂句的彈奏上也能獲致很大的輔助功效。

[練習成果紀錄檔案]

使用音箱來練習

不一定只限於本書的練習，在電吉他的練習上，都去使用音箱吧！

有很多人在客廳邊看電視邊練習時未使用音箱，由於聽不太到自己的弦聲，往往就會犯上用力握住Pick並彈得鏗鏗作響的通病。因此，在到練團室跟樂團練習時，便易犯"產出"生硬的力道，變得完全"不會彈"了。所以，練習時也要儘量當作是在"正式"演出，一定得使用音箱做練習。

音色上的選擇也儘量預想是在正式演出的狀態為佳。以本書收錄的譜例來說，單純的運指練習是使用了前段拾音器的自然Clean tone，在有使用推弦…等搖滾樂句時，則用了帶有破音音色的後段拾音器，以實踐更具靈活地選用音色概念。

受限於住家的狀況與練習的時間，也許無法用音箱發聲！但，現今已有許多可以戴上耳機，重現真實音效的器材出現，好好地去活用這些工具吧！但，使用耳機時要避免在音量過大的狀態下彈奏破音，這會對耳朵造成損傷。請注意！

本書獨有的特色是？

► 短的譜例

本書的譜例，都是筆者在授課中精選出的有效內容。其最大特點是，各個練習都 "非常短"。幾乎所有譜例都是2小節組成的。

因此，就幾乎不必去 "背" 譜了。譜例上的運指與和弦指型都以圖示表示，簡單的樂句、對應書中的頁數，相信很快地就能跟著影片一起彈奏了。會有這樣的編寫都要歸功於學生們的意見，認為長樂句非常不利於記憶的關係。

內容方面，是以搖滾或藍調都會用到的推弦樂句，或爵士的音階轉換，Cutting 等各樂風均能使用的基礎練習為主。跟著這本書的內容循序漸進，就能輕易地學會對應多種樂風的技巧與概念。

不必按照本書的譜例順序。從自己喜歡的譜例或任一樂句練習開始都沒關係。然而，若能持續地先做第1章的基礎練習後再開始正式的習作，將使你的演奏變得更為順暢。因此，建議在正式練習的前5～10鐘，先練練第1章的東西會比較好。

► 防止厭倦練習而設的專欄

譜例的頁面上約有一半左右，附帶著與譜例無直接關係的 "專欄"。它們是練習的心得，或與吉他器材相關、優質演奏活動的啟發等筆者個人經歷的內容與發想。請輕鬆地去閱讀。

這個部份是為了不讓你厭倦練習而設立的。

在進行持續的練習後，就算是專注力很好的人也會鬆懈下來。感到心神有點渙散的時候，別跑去上網，請務必看一下這些專欄。藉此，會產生防止專注力離開本書的效果。本書練習要與網路影片併行活用，有的人在閒下來的時候難免會跑去滑手機，或觀看影片網站上的其他關聯影片，容易造成時間的浪費。請經由閱讀專欄讓意識不要離開書本，以提高練習的心神，取回面對下一個練習的專注力吧！

對頭腦的訓練也很有效！

　　這本書的功用，不只是能讓你的運指又快又順。對養成即興演奏所需要的快速思考力、用音的把握上也很有幫助。

　　在彈奏即興時，經常會使用以和弦組成音來構成樂句的手法。此時所該必會的是，從和弦名就能迅速思索出和弦構成音位置並將其應用上。

　　慢慢地跟著拍子、確實地練習固然重要，但若光是這樣，就無法面對快的拍速了。經由進行漸次加速式訓練，除了能在慢的拍速下可確實把握和弦的組成音，在快的拍速裡也能漸次加快了確實

地選擇用音的能力。就像小學生在背九九乘法，逐漸加快背誦速度，能讓自己更快熟悉的道理是一樣。

　　因此，本書在運指或撥弦等技巧性的內容外，還加入了分解和弦(Arpeggio)及音階練習。雖不是非常正式的練習，但只要了解和弦內音(Chord Tone)的用法和彈法，並能在快的拍速下彈出來的話，對日後彈奏搖滾與流行以外的樂風也將有莫大的助益。

千萬要注意手的健康！

雖然每天彈奏是最有效果的……

想要提升技術，儘量每天都做一些基礎的運指及撥弦是最好的練習觀念。從需要超高級演奏技巧的古典派演奏家身上，就能窺探此鐵則的無庸置疑。要問鼎職業級的古典派演奏家，在基礎練習上一天要花費好幾個小時，並且數十年都不間斷，才堪具資格。由此可見，為了得到穩定的演奏技術，持續地努力於基本功是必須的。這與休假時才"偶而"進行鍛鍊是長不出結實肌肉觀念相同，好的演奏力必需具有久經鍛鍊的

神經才行。某個動作經由不知凡幾的反覆，才能強化與此動作相關的神經，縱使肌力不變強，也能讓你順暢地做出按弦與撥弦動作。要是鬆懈下來(停止練習)的話，一切又會回到原點。很多運動選手是每2～3天做一次正式的肌肉訓練，關於技巧的部份(指尖的控制或指型的檢視)則是每天都少不了的。因為神經細胞是越不使用就會越遲鈍，因此，每天持續地練習可說是非常重要的。

肌腱炎的前兆是？

話雖如此，但若一昧持續地進行強硬地練習，除了會造成手部傷害，也易因此導致生活障礙的產生。結果，原本良善的出發卻造成了反效果。在吉他演奏上要特別注意的手部傷害是肌腱炎。會出現關節痛，動作無法順暢等症狀。

除因強練吉他的造成，肌腱炎與遺傳和環境(氣候或飲食)等因素也有關係。但，其最大的肇因非常單純，就是"使用過度"。

請謹記！演奏樂器時，無法建立"正確的"練習步調，無論再怎麼努力，都會是徒勞無功的。

"不要弄到會引起肌腱炎的程度"。彈吉他時關節的周邊感覺到痙攣的痛感，未彈奏時手背和手腕有奇怪的感覺時，就可能是肌腱炎的前兆。請馬上停止練習！當天就去聽一些好音樂、看看樂理書、把時間用在其他的事情上，不要再進行演奏。做一些伸展，或是按摩，但不必期待會有很大的改善效果。

如果不理會肌腱炎的疼痛，繼續演奏下去的話，就會導致情況惡化。最糟糕的情況是，關節會痛到握不住東西，也可能永遠地留下其後遺症。請休息個2～3天，一定要等到疼痛完全消退後再開始練習。

放鬆的指型可預防受傷

與遺傳或環境所導致的肌腱炎處理方式不同，對練習所可能造成的肌腱炎防治方式有：在生理所堪承受的合理範圍內練習指型。在出力的情況下進行快速的運指的話，當然是對關節強加力量的行為，會導致肌腱炎的發生。

再來，手腕承受的負擔一大，潤滑關節動作的關節液會由軟骨之間噴出到達皮膚的下方，造成關節腫脹起來的關節囊腫之症狀。其實，筆者的手腕也有腫脹過，治療起來非常地辛苦。因此，

我們應了解使用負擔較小的指型之重要性。務必找出能養成放鬆指型的彈奏習慣，就算做長時間練習，也不容易發生肌腱炎或關節囊腫的情形。

大多數的人在慢速演奏的時候，都可以放鬆並在不強加施力的情形下彈奏。在漸次加速訓練的實踐上，請在慢拍速時確認如何放鬆動作，並在施力時儘量保持"定量"狀態下去提高速度吧！真沒辦法的話，在無法"定量"施力的拍速上就停下也是OK的！

第1章

深入研究
撥弦＆運指

Ex-01 ▶ Ex-30

在本書中，最基本的練習都收錄在這一章。對無論所要演奏的樂風為何，都有相當的幫助。就從這一章開始，啟動每天的練習吧！

機械訓練篇

以機械性的運指或撥弦來練習就稱為機械訓練（Mechanical・Training）。使用半音階的半音訓練（Chromatic Training）是基本中的基本，是為了讓左手4根手指能均等動作的練習。不論以什麼順序移動手指，都要把"能夠放鬆地按弦"做為先決條件。雖然在實際演奏時幾乎沒有直接以半音階來彈奏的情形發生，但只要持續不輟地做此訓練，左手手指就能夠隨心所欲的動作了。

大調音階篇

大調音階就是 Do Re Mi Fa Sol La Ti Do 的聲音排列。它是構成西洋音樂的基本，在實際上的演奏也很常使用。

大多是在一條弦上彈奏3個音的句型，在弦移的時候轉換撥弦的上撥／下撥序。基本上，就算是在進行弦移，撥弦也要遵循下撥與上撥的撥序，規律地反覆。請依指定的撥弦方式彈看看。

 ## 五聲音階篇

　　五聲音階是在藍調音樂中使用最多的音階，在受藍調強烈影響的搖滾吉他獨奏中自然也是不可或缺的。

　　五聲大多是使用在一條弦上彈奏 2 個音的句型，與一條弦上彈奏 3 個音的大調音階在運指及撥弦都不一樣，所以分開記述。在此所列的，都是以搖滾的即興上常用到的把位為主，所組成的樂句練習。

 ## 注意撥弦的強度！

　　練習時，可能會過度在意"把撥弦的強度全部做到平均"，其實這是不需要的。向下撥弦時由於帶著手的重量，力道會較大，向上撥弦時是往重力的反方向而去，動作會較小……這是很自然的。在彈奏半音階樂句時也一樣，正是因為下撥／上撥有微妙的的強弱差別，使得樂音的節奏性聽來別具特色。

　　假設用力彈奏的音量值是 100 的話，請用 40 ～ 60 左右的音量來做練習。這樣一來，音量的大或小都可控制在"不破表"（過大或過小）的範圍。

 ## 練習時要檢查指型

　　請邊看影片，邊參考筆者的指型。左手的手指，要展開得比你平常所想的還要開。在沒有擴指的情況下就看著六線譜上的運指去按弦的話，手指會亂晃或僵直，往往形成效率很差的運指動作。請記住要漸漸地把手指擴張到想像以外的開，並讓指尖在不過度施力下站起來。

▶ Ex-01

食中無小→小無中食的半音訓練

TEMPO ♩= 80 ▶ 120

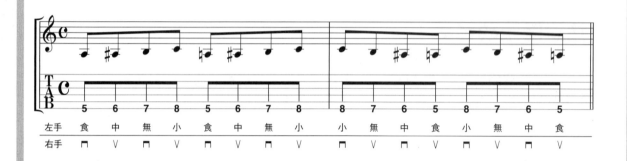

| 左手 | 食 | 中 | 無 | 小 | 食 | 中 | 無 | 小 | 小 | 無 | 中 | 食 | 小 | 無 | 中 | 食 |

預覽動作！

訓 練型的教材一開始都會放的內容就是這個了吧！也就說，這是不論什麼樂風都必練的東西。第 1 小節 "食中無小" 的運指順序，是日常生活中出現頻率最高的句型。而第 2 小節 "小無中食" 的反向句型會讓人覺得比較難。重點是手指的展開。在手指充分擴展下按弦，指尖要立起來才能生成足夠的按弦力道。手指如果沒有展開，指關節會僵直，造成無法控制好指型。心中謹記：手指離開弦的距離要在 1cm 以內。

▶ Ex-02

食無中小→小中無食的半音訓練

TEMPO　♩＝80 ▶120

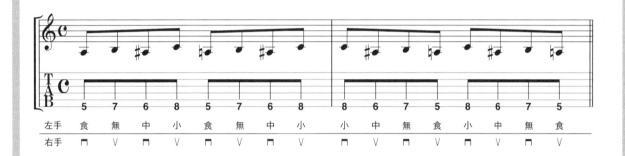

左手	食	無	中	小	食	無	中	小	小	中	無	食	小	中	無	食
右手	⊓	∨	⊓	∨	⊓	∨	⊓	∨	⊓	∨	⊓	∨	⊓	∨	⊓	∨

預覽動作！

第 1 小節是 "食無中小"，第 2 小節是 "小中無食"。因是不怎麼會出現的運指方式，所以可能很累人。在手指間隔擴張開來的狀態下彈奏吧！

↪ COLUMN

依撥弦位置的不同
會造成音色的不同

　　在近琴橋附近撥弦的話，會有較 "硬" 的聲響，且顆粒清楚。近琴頸側撥弦的話，會有較柔軟甜美的聲響。選擇方式應按樂句的需求去決定。但若從 "好不好彈" 這種合理的次條件看來，也會是決定撥弦處該近於那端的依據。靠近琴頸處撥弦，弦的振幅較大，較不利於速彈；靠近琴橋撥弦，弦的振幅變小、張力較強，會較適合速彈。

▶ Ex-03

食小中無→小食無中的半音訓練

TEMPO ♩＝80 ▶120

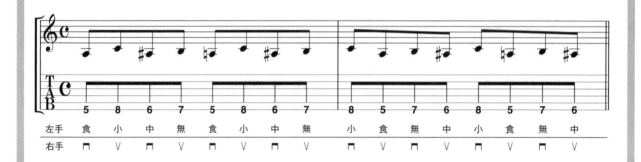

左手	食	小	中	無	食	小	中	無	小	食	無	中	小	食	無	中
右手	⊓	Ｖ	⊓	Ｖ	⊓	Ｖ	⊓	Ｖ	⊓	Ｖ	⊓	Ｖ	⊓	Ｖ	⊓	Ｖ

預覽動作！

第 1 小節是 "食小中無"，第 2 小節是 "小食無中" 的句型。是截至目前為止尚未做過的指序練習，動作起來會有點困難。不要只依譜例所標示的把位，也請在第 1～4 琴格彈看看，或在第 5 弦上彈看看，每天變換彈奏的把位會讓練習成效更形明顯。這個相較其他指序難練的譜例句型，在沒拿吉他時，也可以用 "在桌上立起手指，再依序舉起手指" 的方式練習。正因為是平常不習慣的動作，在沒吉他在手的時候，更要能 "指揮" 它們依照自己的意識去動作。

▶ Ex-04

伴隨弦移的半音訓練

TEMPO ♩＝60 ▶100

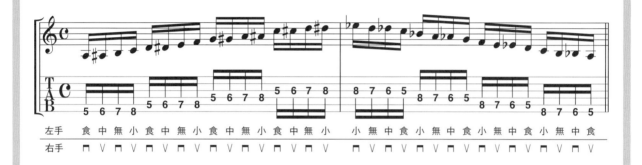

左手　食　中　無　小　食　中　無　小　食　中　無　小　食　中　無　小　　小　無　中　食　小　無　中　食　小　無　中　食　小　無　中　食

右手　⊓　Ｖ　⊓　Ｖ　⊓　Ｖ　⊓　Ｖ　⊓　Ｖ　⊓　Ｖ　⊓　Ｖ　⊓　Ｖ　　⊓　Ｖ　⊓　Ｖ　⊓　Ｖ　⊓　Ｖ　⊓　Ｖ　⊓　Ｖ　⊓　Ｖ

預覽動作！

第 6弦開始到第3弦的機械性譜例。也試試看第5弦～第2弦，第4弦～第1弦等情況。也可以在不同琴格的把位上進行。

☞ **COLUMN**

依撥弦角度的不同會產生音色的改變

　　每個吉他手的Picking觸弦角度都不盡相同。多數是以斜向順角度的方式來Picking。以平行的角度最容易做出自然音色，但較難控制力度。黑人爵士吉他手則常以反折拇指的逆角度方式Picking。請依自己所想追求的音色、順手度來做取決。

▶ Ex-05

伴隨橫向移動的半音訓練

TEMPO ♩ = 60 ▶ 100

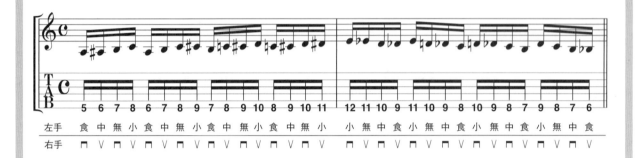

5	6	7	8	6	7	8	9	7	8	9	10	8	9	10	11	12	11	10	9	11	10	9	8	10	9	8	7	9	8	7	6

左手 食 中 無 小 食 中 無 小 食 中 無 小 食 中 無 小　小 無 中 食 小 無 中 食 小 無 中 食 小 無 中 食

右手 ⊓ ∨ ⊓ ∨ ⊓ ∨ ⊓ ∨ ⊓ ∨ ⊓ ∨ ⊓ ∨ ⊓ ∨　⊓ ∨ ⊓ ∨ ⊓ ∨ ⊓ ∨ ⊓ ∨ ⊓ ∨ ⊓ ∨ ⊓ ∨

預覽動作！

食 5　中 6　無 7　小 8　食 9　中 10　無 11

1 個琴格為一組的橫向移動型半音訓練。要在左手整體指型不改變的情況下進行。也要在其他的弦上毫無遺漏地練習。



COLUMN

坐姿彈琴時，吉他該放在哪隻大腿上？

坐著彈吉他時，要把吉他放在左、右哪邊的大腿上才是最好的呢？古典吉他的標準姿勢是放在左大腿上。電吉他的話，如果是需用較多擴張指型時，就用拇指放在琴頸後面的古典握法，然後琴身放在左邊的大腿就能比較輕鬆地彈奏。若是以拇指突出於琴頸上方，推弦…等技術為主的搖滾握法時，放在右大腿會比較自然。最後，也可以根據自己站著彈奏時感覺是最自然的姿勢來做選擇就不會有錯了！

► Ex-06

伴隨弦移與橫向移動的半音訓練

TEMPO ♩ = 60 ► 100

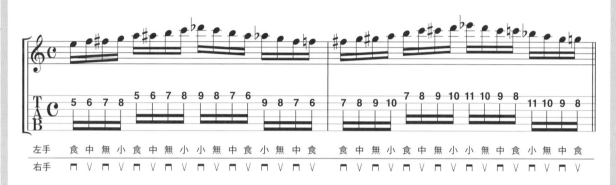

| 左手 | 食 中 無 小 | 食 中 無 小 | 小 無 中 食 | 小 無 中 食 | 食 中 無 小 | 食 中 無 小 | 小 無 中 食 | 小 無 中 食 |

右手 ⊓ V ⊓ V ⊓ V ⊓ V ⊓ V ⊓ V ⊓ V ⊓ V ⊓ V ⊓ V ⊓ V ⊓ V ⊓ V ⊓ V ⊓ V ⊓ V

預覽動作！

以 兩條弦為一個組合，先上行→後下行，並往高把位方向移動的句型。也可以在第 3 ～ 2 弦等其他弦組上嘗試演練相同模進。

COLUMN

將吉他琴身立起來彈的意義

盯著琴頸彈吉他時，在無意間，吉他的琴身下滑，指板面就開始朝上了。不能說這樣是絕對的不好，但因為這樣右手的揮動將與地面接近水平的感覺，會對做和弦Cutting時產生拍感不穩的影響。然而，盯著指板看致使上述的情況發生的習慣並不容易修正。此時，要試著以不看指板，緊盯琴頸側的把位記號(通常是白色或黑色標記)去演奏看看。吉他應該就會立起來與地面垂直了。

▶ Ex-07

交互跳弦的半音訓練

TEMPO ♩= 60 ▶ 100

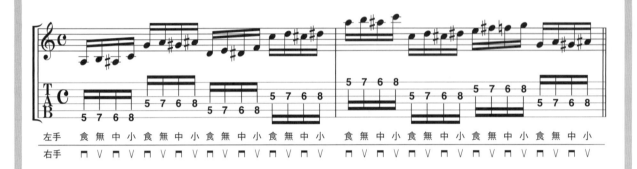

| 左手 | 食 無 中 小 | 食 無 中 小 | 食 無 中 小 | 食 無 中 小 | 食 無 中 小 | 食 無 中 小 | 食 無 中 小 | 食 無 中 小 |

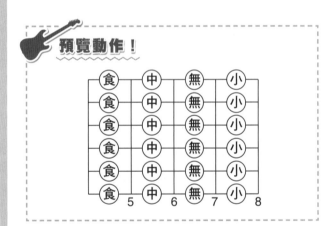

預覽動作！

並非是往鄰弦的移動，而是像第 6 弦→第 4 弦這樣的跨弦 (Skipping) 句型。要注意的是避免弦移時誤觸他弦致使雜音產生。例如：第 1 ～第 2 拍音組的最後一音是對第 6 弦做上撥後，在彈到第 4 弦之前必須以凌空橫越的方式不碰到第 5、6 弦。這種跨弦時機在兩弦內側的撥弦句型稱為 Inside Picking（內側跨弦）。第 2 小節第 1 ～ 2 拍是第 1 →第 3 弦的移動，這種從兩弦的外側跨弦比較好彈的撥法，稱為 Outside Picking（外側跨弦）。再來，這個譜例的指序是 "食→無→中→小" 的句型，也請挑戰用 "食→小→中→無" 或 "無→中→小→食" 來彈奏看看。

▶ Ex-08

激烈單格即弦移的訓練

TEMPO ♩ = 80 ▶ 120

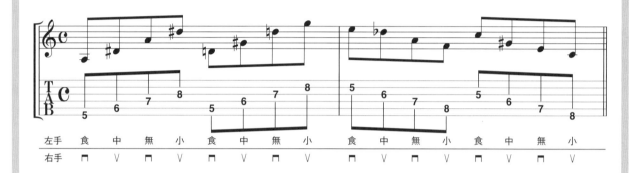

左手　食　中　無　小　食　中　無　小　食　中　無　小　食　中　無　小

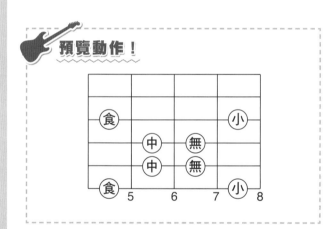

預覽動作！

這個樂句因每一條弦只按一個音，必須注意按弦音的重疊與中斷的問題。指尖離弦時力小，斷音方式就會顯得曖昧不明，音與音之間也容易產生間隙。在懸浮的狀態下，手指也要保有一定的力量。因應左手弦移，最好能以平緩的方式上下移動右手腕的位置。並不是以揮動前臂的方式來彈，而是右手得為因應撥彈各弦，隨之移到最適當的位置上，然後再小範圍地揮動手腕撥弦。譜例彈的是第 5 ～ 8 琴格，也請在低把位及高把位上試試看。

▶ Ex-09

伴隨跳弦的訓練

TEMPO ♩= 50 ▶ 80

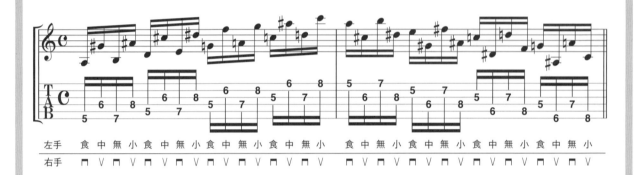

左手　食 中 無 小 食 中 無 小 食 中 無 小 食 中 無 小　食 中 無 小 食 中 無 小 食 中 無 小 食 中 無 小

右手　⊓ ∨ ⊓ ∨ ⊓ ∨ ⊓ ∨ ⊓ ∨ ⊓ ∨ ⊓ ∨ ⊓ ∨　⊓ ∨ ⊓ ∨ ⊓ ∨ ⊓ ∨ ⊓ ∨ ⊓ ∨ ⊓ ∨ ⊓ ∨

預覽動作！

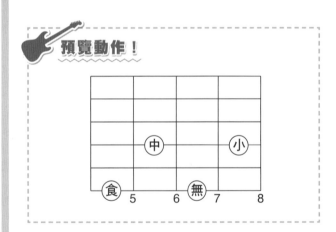

前 半段是比較好彈的外側跨弦，後半段則是在跨弦的時候容易發出雜音的內側跨弦。讓右手腕關節部份放輕鬆吧！

☞ COLUMN

左手拇指要突出在琴頸上嗎

搖滾吉他的精采醍醐味，要算是推弦與顫音吧！歐美人因手大，故常會看到他們以拇指突出於琴頸上方彈奏需擴指的樂句。但是，一般來說，日本人的手不算大，所以用拇指放在琴頸後方，再臨機應變去對應所需狀況，交替選擇該用搖滾或古典握琴方式。拇指突出於琴頸上面的時候，拇指的指尖若彎曲扣住琴頸，就會無法讓拇指往下移動，所以請注意不要整個握住。

▶ Ex-10

激烈的橫向移動半音訓練

TEMPO ♩ = 50 ▶ 80

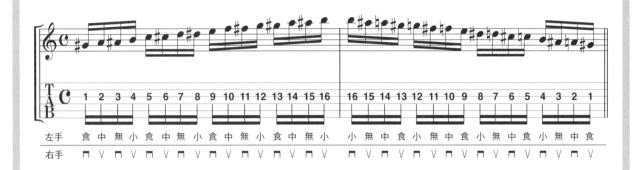

| 左手 | 食 | 中 | 無 | 小 | 食 | 中 | 無 | 小 | 食 | 中 | 無 | 小 | 食 | 中 | 無 | 小 | 小 | 無 | 中 | 食 | 小 | 無 | 中 | 食 | 小 | 無 | 中 | 食 | 小 | 無 | 中 | 食 |

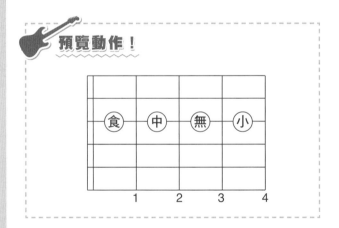

漸 次上升或下降半音的必彈基礎練習。秘訣是在把位的移動時左手指型保持不變。譜例是在第3弦上彈奏，也請在每條弦上都練習看看吧！

COLUMN

右手的柔軟運動與左手主導的想法

就算再怎麼重視指型，關節若不柔軟，就沒辦法順暢地彈奏。覺得雙手配合得不好的話，可試著右手什麼都不拿，隨意揮動看看。要能抓住"從手腕到前端的肉都像被甩動"這種程度的放鬆感，再拿起Pick彈吉他試試看。一定要覺得Picking中的右手很輕。目標是能抓到，當把精神集中在左手的運指上，右手會自動跟上的那種感覺。

C大調音階基礎練習

TEMPO ♩= 80 ▶ 120

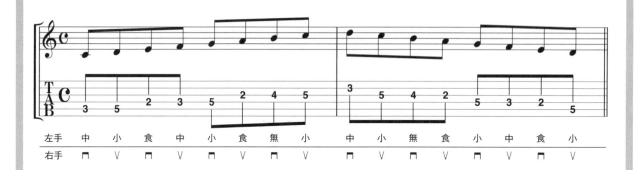

| 左手 | 中 | 小 | 食 | 中 | 小 | 食 | 無 | 小 | 中 | 小 | 無 | 食 | 小 | 中 | 食 | 小 |
| 右手 | ⊓ | Ⅴ | ⊓ | Ⅴ | ⊓ | Ⅴ | ⊓ | Ⅴ | ⊓ | Ⅴ | ⊓ | Ⅴ | ⊓ | Ⅴ | ⊓ | Ⅴ |

預覽動作！

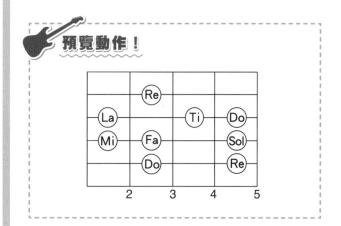

最基本的 Do Re Mi Fa Sol La Ti 的位置。優點是左手不必做橫向把位移動就能彈奏所有的音，但也因是在低把位位置，手指需做最大的擴張。在手指未展開之下彈奏的話，會陷入手指是在容易晃動的狀態下去按弦彈奏。請務必要在左手的手指充分展開的狀態下，保持指型去彈奏。本書的教學是以 C 大調音階為主，而毫無疑問的，C 大調音階是最最基本且重要的東西，只要熟悉它之後再配合一些基礎的樂理概念，讓琴格位置做偏移，就能練習到所有的調性了。

▶ Ex-12

4音一組的上行／下行樂句

TEMPO ♩= 50 ▶ 100

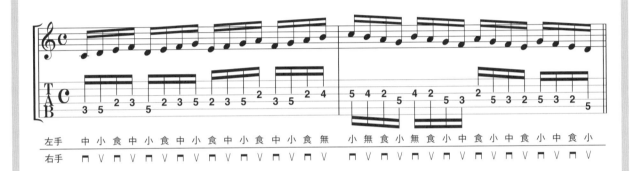

左手 中 小 食 中 小 食 中 小 食 中 小 食 中 小 食 無　小 無 食 小 無 食 小 中 食 小 中 食 小 中 食 小
右手 ⊓ V ⊓ V ⊓ V ⊓ V ⊓ V ⊓ V ⊓ V ⊓ V ⊓ V ⊓ V　⊓ V ⊓ V ⊓ V ⊓ V ⊓ V ⊓ V ⊓ V ⊓ V ⊓ V ⊓ V

預覽動作！

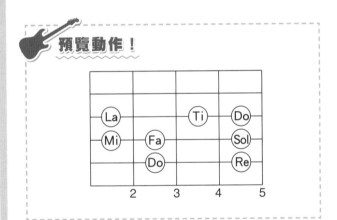

D o Re Mi Fa，Re Mi Fa Sol，Mi Fa Sol La，Fa Sol La Ti，Do Ti La Sol，Ti La Sol Fa，La Sol Fa Mi，Sol Fa Mi Re，要在腦袋裡邊唱邊彈。這是架構出你音感基礎力的絕佳練習。

☞ COLUMN

適當的撥弦強度該是？

　　彈電吉他時，往往會因只關心是否彈的跟六線譜上一樣，無意間就將聲音彈得鏗鏗作響。這就好像只會用嘶吼的方式演唱的主唱一樣，樂句整體就會變得毫無起伏，了無生趣。如將撥弦強度範圍設為是1～100%，平時就以40～60%的力度撥弦。依此為基準，無論在你想要變強或變弱力道時，就能在想自在地對各個音加上微妙的動態變化時，聲響不致破表。

▶ Ex-13

3音一組的上行／下行樂句

TEMPO ♩= 80 ▶120

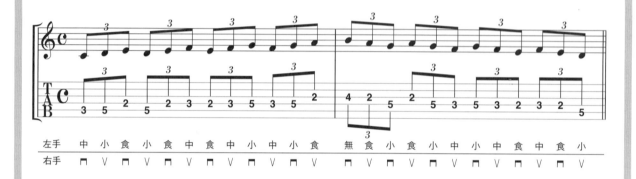

| 左手 | 中 | 小 | 食 | 小 | 食 | 中 | 食 | 中 | 小 | 中 | 小 | 食 | 無 | 食 | 小 | 食 | 小 | 中 | 小 | 中 | 食 | 中 | 食 | 小 |
| 右手 | ⊓ | ∨ | ⊓ | ∨ | ⊓ | ∨ | ⊓ | ∨ | ⊓ | ∨ | ⊓ | ∨ | ⊓ | ∨ | ⊓ | ∨ | ⊓ | ∨ | ⊓ | ∨ | ⊓ | ∨ | ⊓ | ∨ |

預覽動作！

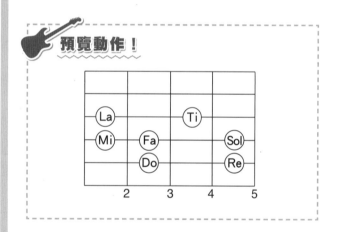

以 Do Re Mi，Re Mi Fa，Mi Fa Sol 這樣進行的3音一組的上行與下行樂句。習慣後，也試著彈看看其他把位上的C大調音階吧！

整理出能有效練習的環境

練習電吉他的時候，必須要連接吉他音箱（也可以戴耳機）。如何去控制吉他音箱發出的聲音是很重要的，不接音箱直接彈就做不到了（指學習控制音箱的聲音）。而在練習即興時，也要使用能幫忙做和弦伴奏的背景音響器材。面對和弦該彈出什麼樂句，能一邊感受和弦聲響一邊奏出符合其旋律的練習，對即興來說是最重要的課題。

▶ Ex-14

跳過一音的音型樂句

TEMPO ♩＝80 ▶120

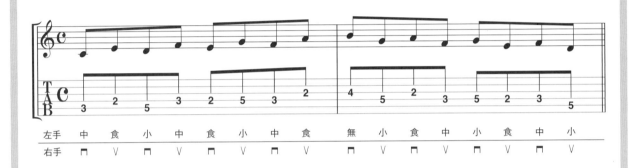

左手	中	食	小	中	食	小	中	食	無	小	食	中	小	食	中	小
右手	⊓	∨	⊓	∨	⊓	∨	⊓	∨	⊓	∨	⊓	∨	⊓	∨	⊓	∨

預覽動作！

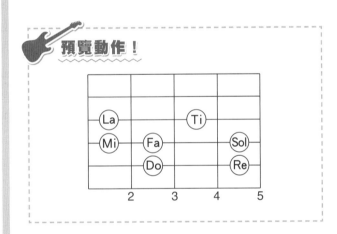

如 Do Mi Re Fa Mi Sol Fa La 這樣，跳過順階音序一個音彈奏的句型。不限音樂風格或樂器種類，這種手法的樂句都是常見且至為重要的。

▶ Ex-15

6音一組的上行／下行樂句

TEMPO ♩= 80 ▶ 120

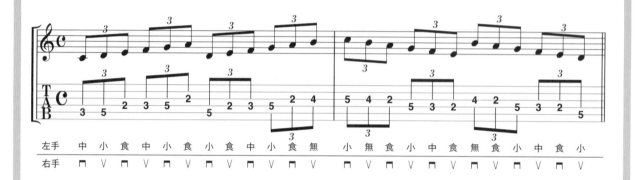

左手　中 小 食　中 小 食　小 食 中　小 食 無　　小 無 食　小 中 食　無 食 小　中 食 小

右手　⊓ ∨ ⊓ ∨ ⊓ ∨ ⊓ ∨ ⊓ ∨ ⊓ ∨　⊓ ∨ ⊓ ∨ ⊓ ∨ ⊓ ∨ ⊓ ∨ ⊓ ∨

預覽動作！

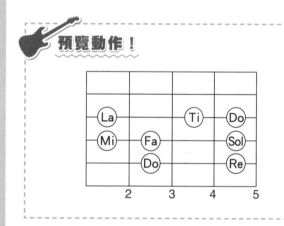

上 行時是 Do Re Mi Fa Sol La，Re Mi Fa Sol La Ti，下行時是 Do Ti La Sol Fa Mi，Ti La Sol Fa Mi Re 的六音一組練習。總之要有 "音組的首音是 Do Re Mi" 的感覺在腦中跑動並一邊彈奏就不會弄錯了。

▶ Ex-16

來去自如於Fa與Sol為起始音的指型

TEMPO ♩= 50 ▶ 100

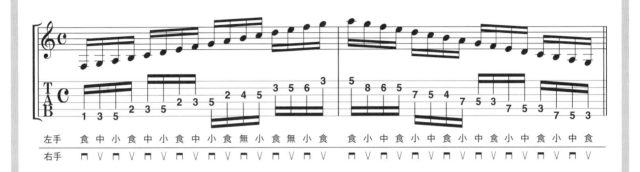

左手	食中小 食中小 食中小 食無小 食無小 食	食小中 食小中 食小中 食小中 食小中 食

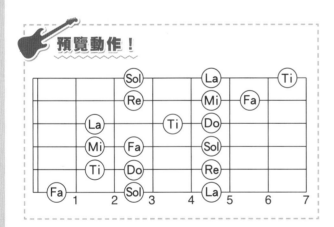

預覽動作！

遵照"一條弦上彈三個音"（3 note per string）的規則來思考大調音階，用最低的第6弦起始音為音型名，以如Fa指型、Sol指型…等這樣的命名稱之的話，將會有7種指型產生。若能將之加以應用、練習的話，就能以很好的效率把C大調音階的位置都記起來。這個譜例是從第六弦Fa開始往第一弦上行的指型，到第一弦最高音後，再將食指從第3琴格移往第5琴格，彈Sol指型的下行樂句。練習時，在腦袋裡要慣性地"Fa Sol La Ti…"這樣地唱和！就能順便養成好的音感。

▶ Ex-17

來去自如於La與Ti為起始音的指型

TEMPO ♩＝ 50 ▶ 100

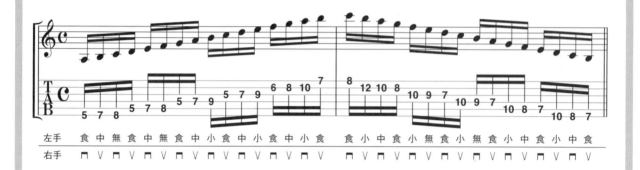

| 左手 | 食 | 中 | 無 | 食 | 中 | 無 | 食 | 中 | 小 | 食 | 中 | 小 | 食 | 中 | 小 | 食 | 食 | 小 | 中 | 食 | 小 | 無 | 食 | 小 | 無 | 食 | 小 | 中 | 食 | 小 | 中 | 食 |

右手 ⊓ V ⊓ V ⊓ V ⊓ V ⊓ V ⊓ V ⊓ V ⊓ V ⊓ V ⊓ V ⊓ V ⊓ V ⊓ V ⊓ V ⊓ V ⊓ V

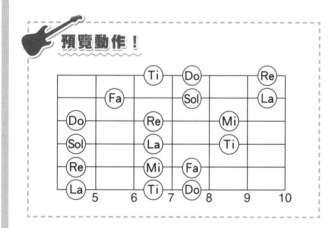

預覽動作！

從 以 La 開始的指型往第 1 弦上行，再轉為 Ti 指型的下行句型。開始彈奏時的第 6 弦用食指‧中指‧無名指來按弦是這練習的重點。

☞ COLUMN

琴頸的長度與弦的張力

調音設定相同時，琴格範圍越長，弦的張力（＝Tension）就越大。有種觀點：是長版琴頸的吉他張力強，彈起來比較累，稍微用力一點撥弦也不會彈到鐺鐺作響（雜音）。相對的，短版規格在按弦上比較省力，用力去撥彈的話，很容易會發出又雜又破碎的聲音。所以，因應弦的張力的不同，撥奏方式也要能適切地做改變，這是一個很重要的彈奏觀念。

▶ Ex-18

來去自如於Do與Re為起始音的指型

TEMPO ♩= 50 ▶ 100

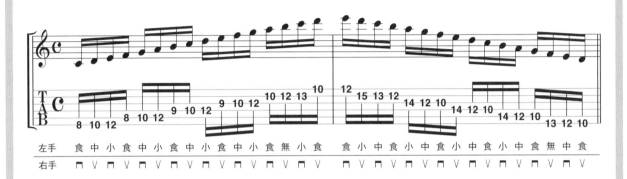

| 左手 | 食 | 中 | 小 | 食 | 中 | 小 | 食 | 中 | 小 | 食 | 中 | 小 | 食 | 中 | 小 | 食 | 無 | 小 | 食 | 食 | 小 | 中 | 食 | 小 | 中 | 食 | 小 | 中 | 食 | 小 | 中 | 食 | 無 | 中 | 食 |
| 右手 | ⊓ | ∨ | ⊓ | ∨ | ⊓ | ∨ | ⊓ | ∨ | ⊓ | ∨ | ⊓ | ∨ | ⊓ | ∨ | ⊓ | ∨ | ⊓ | ∨ | ⊓ | ∨ | ⊓ | ∨ | ⊓ | ∨ | ⊓ | ∨ | ⊓ | ∨ | ⊓ | ∨ | ⊓ | ∨ | ⊓ | ∨ | ⊓ | ∨ |

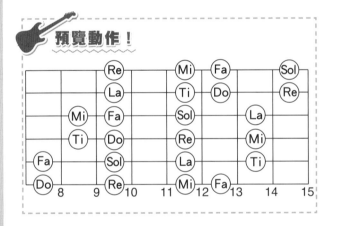

預覽動作！

7種 C 大調音階指型之中，從第 6 弦第 8 格開始的 Do 指型使用頻率特別的高。特徵是：每條弦都有按第 10、第 12 格。不只是運指上好彈，也能讓人很容易地就記下來。從第 5 弦移到第 4 弦時，左手指型不必左右偏移，利用食指的開合就能應對。下行至 Re 指型（第六弦第 10 格），第 3 至第 2 弦時，運指會有 2 格的偏移（註：指食指的移動），所以不好彈。而第 3 ～ 5 弦音全都分佈在第 10、12、14 格相同的位置，便於被使用在做搥弦或勾弦的樂句上。記熟後就閉上眼睛來彈吧！

▶ Ex-19

來去自如於以Mi與Fa為起始音的指型

TEMPO ♩ = 50 ▶ 100

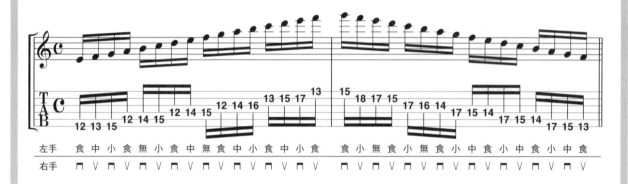

| 左手 | 食 | 中 | 小 | 食 | 無 | 小 | 食 | 中 | 無 | 食 | 中 | 小 | 食 | 中 | 小 | 食 | 小 | 無 | 食 | 小 | 無 | 食 | 小 | 中 | 食 | 小 | 中 | 食 | 小 | 中 | 食 |
| 右手 | ⊓ | Ⅴ | ⊓ | Ⅴ | ⊓ | Ⅴ | ⊓ | Ⅴ | ⊓ | Ⅴ | ⊓ | Ⅴ | ⊓ | Ⅴ | ⊓ | Ⅴ | ⊓ | Ⅴ | ⊓ | Ⅴ | ⊓ | Ⅴ | ⊓ | Ⅴ | ⊓ | Ⅴ | ⊓ | Ⅴ | ⊓ | Ⅴ | ⊓ |

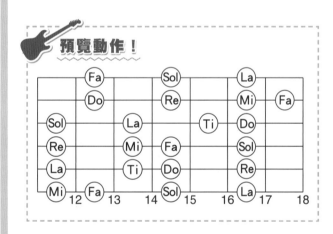

預覽動作！

終 於到了最後的兩個把位了！Fa 開始的指型比 EX-16 中出現的高一個八度。要一邊在腦中唱著 Do Re Mi 一邊彈喔！

🔗 COLUMN

了解音量與音色的關係性

音量的不同，也會讓吉他的聲音聽來很不一樣。儘量在其他樂器發聲的狀態下做音量設定練習，真正厲害的吉他手就算是在他將音量調大的狀態下，也能很不可思議地，彈出教人聽來依然悅耳的琴音。原因是，他能依憑其他器樂來對應該發出的音量，讓弦音恰如其分地發出最均衡的音色。這可說又是另一種技巧的修練了。

▶ Ex-20

橫跨穿越7種指型

TEMPO ♩ = 50 ▶ 100

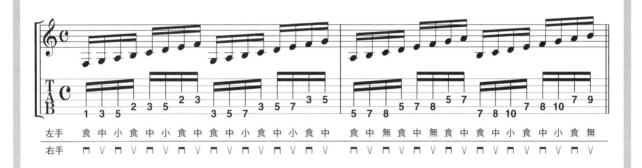

| 左手 | 食 | 中 | 小 | 食 | 中 | 小 | 食 | 中 | 食 | 中 | 小 | 食 | 中 | 小 | 食 | 中 | 食 | 中 | 無 | 食 | 中 | 無 | 食 | 中 | 食 | 中 | 小 | 食 | 中 | 小 | 食 | 無 |
| 右手 | ⊓ | Ⅴ | ⊓ | Ⅴ | ⊓ | Ⅴ | ⊓ | Ⅴ | ⊓ | Ⅴ | ⊓ | Ⅴ | ⊓ | Ⅴ | ⊓ | Ⅴ | ⊓ | Ⅴ | ⊓ | Ⅴ | ⊓ | Ⅴ | ⊓ | Ⅴ | ⊓ | Ⅴ | ⊓ | Ⅴ | ⊓ | Ⅴ | ⊓ | Ⅴ |

預覽動作！

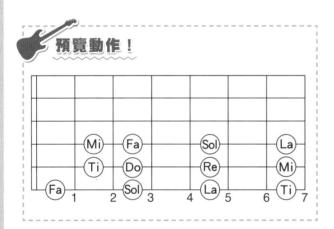

記完7種指型，就試著邊移動把位一邊做橫跨的練習吧！這個譜例是第6～4弦的上行句型，只放了Fa～Ti指型。當然希望你還是能試著彈到最後，走完7種指型。我們還可以試著去思考、創作其他的句型。例如第5～3弦，第4～2弦，第3～1弦…等，然後一邊上行並做橫跨，或把EX-16～19的句型全部連接起來彈。記牢後，在C大調音階的各處隨機儘情地彈看看吧！這樣一來，某天指板上就會自然而然地浮現出 Do Re Mi…的印記哦！

▶ Ex-21

小調五聲音階的上行／下行

TEMPO ♩＝50 ▶100

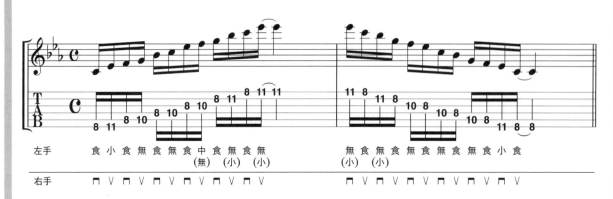

左手　食 小 食 無 食 無 食 中 食 無 食 無　　無 食 無 食 無 食 無 食 無 食 小 食
　　　　　　　　　（無）（小）（小）　　　　（小）（小）

右手　⊓ V ⊓ V ⊓ V ⊓ V ⊓ V ⊓ V　⊓ V ⊓ V ⊓ V ⊓ V ⊓ V ⊓ V

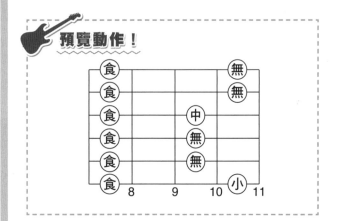

預覽動作！

五聲音階＝Peantatonic Scale。其中的 Penta 乙詞就是 "5個" 的意思。C 小調五聲就是以 C 音做為灰暗感（＝小調）的解決（＝終結音；回到主音或移到 "聽來穩定" 的音上），由 5 個音形成的音階。以音名表示的話，是 "C，E♭，F，G，B♭" 這 5 個音。搖滾與藍調系列的吉他獨奏很常用小調五聲。因為它是個緣自人聲唱歌的概念發想而來，很易於用即興唱（彈）出來的音階。這個譜例是以第 6 弦第 8 格的 C 音為起點（主音），C 小調五聲第 6 弦主音型的上行與下行練習。若覺得用中指（或無名指）按第 3 弦第 10 格比較好彈的話，也可以喔！第 2，第 1 弦第 11 格的按弦觀念也是一樣。可以的話，就把譜例中的兩種運指都練起來。

▶ Ex-22

小調五聲中4音一組的下行／上行

TEMPO ♩ = 50 ▶ 100

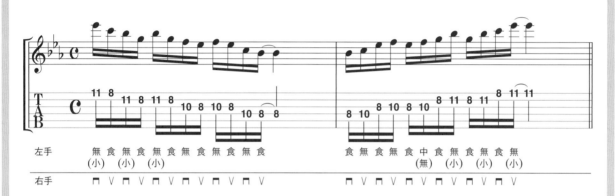

左手　無 食 無 食 無 食 無 食 無 食 無 食　　食 無 食 無 食 中 食 無 食 無 食 無
　　　(小) (小) (小)　　　　　　　　　　　　　(無) (小) (小) (小)

右手　⊓ V ⊓ V ⊓ V ⊓ V ⊓ V ⊓ V　　⊓ V ⊓ V ⊓ V ⊓ V ⊓ V ⊓ V

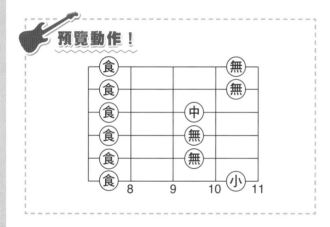

預覽動作！

C 小調五聲在第 1 ～ 4 弦上做下行→上行的基礎練習。考慮到日後或有要轉換到推弦的關係，第 1、2 弦上的音儘量使用無名指來按。

☞ COLUMN

五聲音階 (Pentatonic · Scale)

五聲音階有很多種。Penta是 "5個" 的意思，5個音構成的音階，就是五聲音階(Pentatonic Scale)。而且，在即興上也會常用五聲音階。有種說法是："一般人即興歌唱時能掌握的旋律音數為5個"。從自古以來流傳的民族音階很多都是由5音形成來看，可為其佐證。

▶ Ex-23

小調五聲3音一組的下行／上行

TEMPO　♩＝80 ▶120

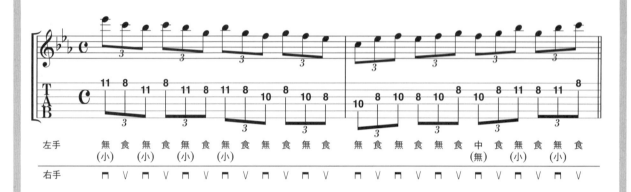

| 左手 | 無 食
(小) | 無 食 | 無 食
(小) | 無 食 | 無 食
(小) | 無 食 | 無 食
(小) | 無 食 | 無 食 | 無 食 | 無 食 | 無 食 | 無 食 | 中 食
(無) | 無 食
(小) | 無 食
(小) |
| 右手 | ⊓ V | ⊓ V | ⊓ V | ⊓ V | ⊓ V | ⊓ V | ⊓ V | ⊓ V | ⊓ V | ⊓ V | ⊓ V | ⊓ V | ⊓ V | ⊓ V | ⊓ V | ⊓ V |

預覽動作！

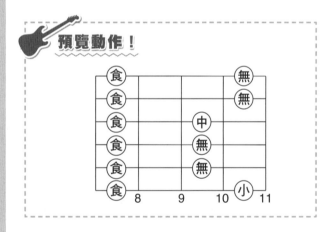

來 彈彈許多搖滾吉他手都慣用的這個句型吧！譜例中僅是在第1～4弦來去，自己也要去思考如何循此觀念，自由來去於諸如：第2～5弦，第3～6弦等情況。

☞ COLUMN

有計劃地去思考練習時間的分配

　　彈吉他也是一種肌肉的運動，所以也存在著如運動般的有效研習法則。用“想彈的東西就彈，不想彈時就彈別的東西”這樣的觀點來練琴，是不會有好的效率產生的。從肌肉的耐力，專注力的持續性上來看！比起連續彈一個小時，彈奏吉他15分鐘，45分鐘做研究思考這種1：3的4段式方法，效果會比較好。

▶ Ex-24

小調五聲6音一組的下行／上行

TEMPO ♩＝ 80 ▶ 120

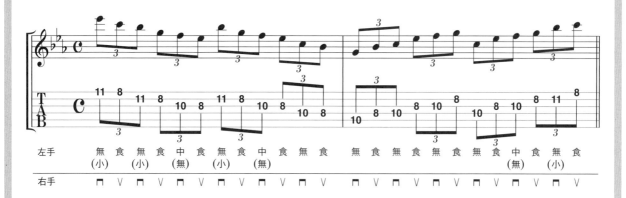

| 左手 | 無 | 食 | 無 | 食 | 中 | 食 | 無 | 食 | 中 | 食 | 無 | 食 | 無 | 食 | 無 | 食 | 無 | 食 | 無 | 食 | 中 | 食 | 無 | 食 |
| --- |
| | (小) | | (小) | | (無) | | (小) | | (無) | | | | | | | | | | | (無) | | (小) | |

右手 ⊓ V ⊓ V ⊓ V ⊓ V ⊓ V ⊓ V ⊓ V ⊓ V ⊓ V ⊓ V ⊓ V ⊓ V

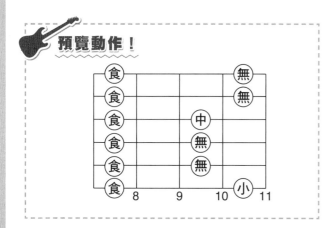

預覽動作！

在 C 小調五聲上做 6 音一組下行→上行，規律性的句型。習慣後，把搥弦跟勾弦加入其中也是個不錯想法。

▶ Ex-25

小調五聲所有弦的下行／上行

TEMPO ♩ = 60 ▶ 100

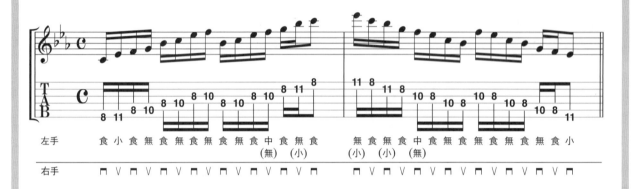

左手	食 小 食 無	食 無 食 無	食 無 食 無	食 中 食 無	食	無 食 無 食	中 食 無 食	無 食 無 食	無 食 小

左手：食 小 食 無 食 無 食 無 食 無 食 無 食 中 食 無 食（無）（小） ／ 無 食 無 食 中 食 無 食 無 食 無 食 無 食 小（小）（小）（無）

右手：⊓ ∨ ⊓ ∨ ⊓ ∨ ⊓ ∨ ⊓ ∨ ⊓ ∨ ⊓ ∨ ⊓ ／ ⊓ ∨ ⊓ ∨ ⊓ ∨ ⊓ ∨ ⊓ ∨ ⊓ ∨ ⊓ ∨ ⊓

預覽動作！

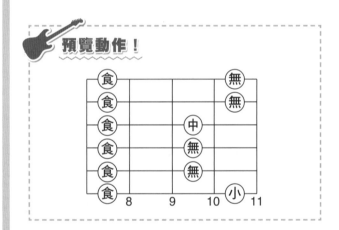

彈 奏音階所有的弦音，並在來去的中途做回轉。因為要在一條弦上各做 2 音的按弦，弦移的動作會很激烈。可能比想像中來的難。

▶ Ex-26

小調五聲的跑奏樂句1（RUN Phrase）

TEMPO ♩= 80 ▶ 120

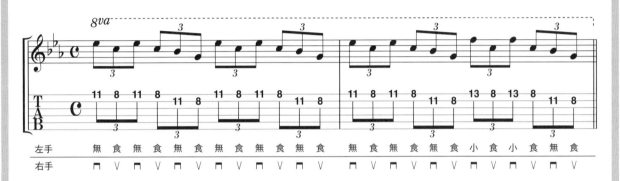

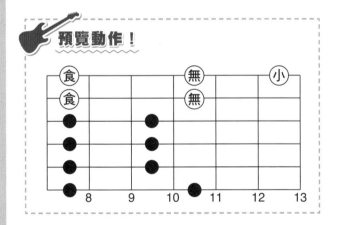

預覽動作！

跑奏樂句（RUN Phrase）是由連續的短樂句反覆串構而成。吉他獨奏裡就常以跑奏樂句為其骨幹。這種"直白"的瘋狂彈奏很能讓人印象深刻，使用得當的話，不消說，一定是很酷的！一般來講搖滾吉他手都會彈一些慣用的跑奏樂句。以跑奏法聞名的吉他手有 Zakk Wylde、Gary Moore⋯等。還有 Pat Martino、George Benson⋯ 等，也是使用很多跑奏樂句而聞名的爵士吉他手。因為，跑奏樂句是所有吉他手都必須要會的！

▶ Ex-27

小調五聲的跑奏樂句2 (RUN Phrase)

TEMPO ♩= 60 ▶ 100

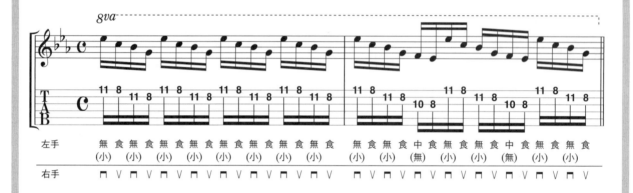

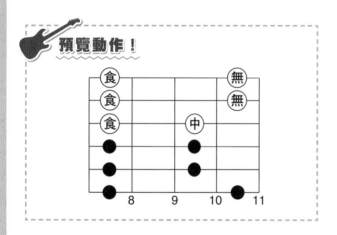
預覽動作！

這 是出現頻率很高，遍及搖滾、藍調、融合 (Fusion)，以及爵士樂風的跑奏樂句。第 2 小節有第 3 弦到第 1 弦的跳弦。

▶ Ex-28

小調五聲5連音往下跑的句型

TEMPO ♩ = 60 ▶ 100

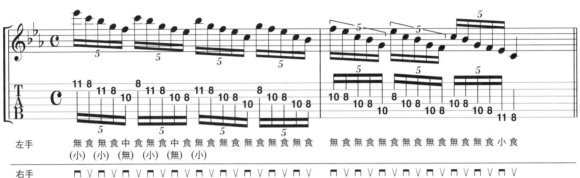

左手　無食 無食 中食 無食 中食 無食 無食 無食 無食 無食　　無食 無食 無食 無食 無食 無食 無食 小食
　　　（小）（小）（無）（小）（無）（小）

右手　⊓ V ⊓ V ⊓ V ⊓ V ⊓ V ⊓ V ⊓ V ⊓ V ⊓ V ⊓ V　⊓ V ⊓ V ⊓ V ⊓ V ⊓ V ⊓ V ⊓ V ⊓ V

預覽動作！

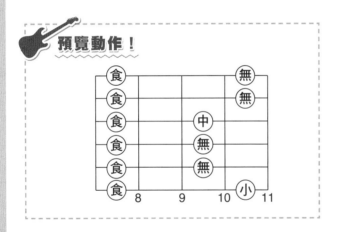

彈 奏五聲技術最高超的要算是 Eric Johnson 了。用提早一點點進拍的感覺彈奏，就更能有他（EJ）的味道！

☞ COLUMN

關於指甲的形狀，每個人都有很大的不同

筆者看了20幾年的學生指甲，每個人指甲的形狀都不一樣。其中，無論指甲先端很突出或深埋手指裡的都大有人在。在彈奏琴衍（Fret）很低的吉他時，指甲會撞到指板，使在和弦刷奏等需要立起手指時會受到阻礙。此時，換高的琴衍（如：Jumbo Fret），或像 Yngwie Malmsteen 那樣挖低指板，也許就能夠克服。

▶Ex-29

小調五聲的其他把位

TEMPO ♩= 80 ▶120

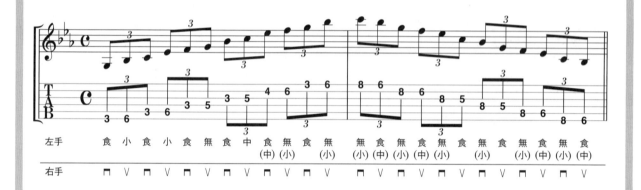

左手	食	小	食	小	食	無	食	中	食	無	食	無	無	食	無	食	無	食	無	食	無	食	無	食	無	食
								(中)	(小)		(小)						(小)					(小)	(中)	(小)	(中)	
右手	⊓	V	⊓	V	⊓	V	⊓	V	⊓	V	⊓	V	⊓	V	⊓	V	⊓	V	⊓	V	⊓	V	⊓	V	⊓	V

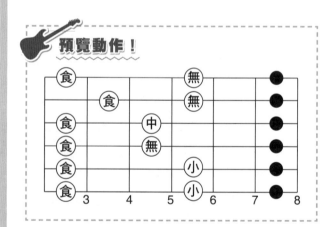

預覽動作！

小調五聲把位的記憶順位以第 6 弦主音型的位置為最優先（EX-21）。緊接著應該記住的是譜例第 1 小節的第 5 弦主音型的位置。譜例雖是以第 6 弦開始的樂句，但此音型的主音 C 在第 5 弦第 3 格上。好好留意這一點並進行彈奏吧！運指上的重點要注意第 3 拍，第 3 弦第 5 格的地方。這邊要用中指來按弦，第 2 弦第 6 格的部份以無名指按弦，這是適合有推弦時的運指方式。當然，也可以用括弧標示的運指來彈。第 2 小節的指型使用頻率較低，但也希望你能記起來。

▶ Ex-30

小調五聲的其他把位2

TEMPO ♩= 80 ▶120

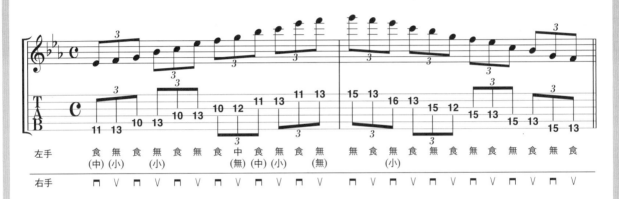

| 左手 | 食(中) | 無(小) | 食 | 無(小) | 食 | 無 | 食(無) | 中 | 食 | 無(小) | 食 | 無(無) | 無 | 食 | 無(小) | 食 | 無 | 食 | 無 | 食 | 無 | 食 | 無 | 食 |
| 右手 | ⊓ | V | ⊓ | V | ⊓ | V | ⊓ | V | ⊓ | V | ⊓ | V | ⊓ | V | ⊓ | V | ⊓ | V | ⊓ | V | ⊓ | V | ⊓ | V |

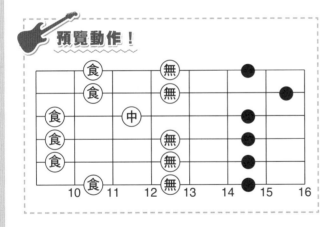

預覽動作！

小 調五聲的位置。五聲音階組成音只有 5 個，存在 5 種把位。請記得大調五聲也是一樣的。

☞ COLUMN

看似簡單卻很深奧的混合五聲 (Mix Pentatonic)

　　以7和弦彈奏即興時，若是搖滾的風格的話，一般來說，以小調五聲做出的將是 "陳舊不堪" 的、老掉牙的（也是經典的？）藍調味。要讓樂句添增明亮與安定的感覺，就要用大調五聲來連結(Approach)。小調五聲與大調五聲兩者都會彈的話，將之混合起來用當然是可以的。這便是混合五聲(Mix Pentatonic)！使用混合五聲中不同的強調音，給人的印象就會有很大的變化，所以是個很深奧，很值得去弄懂的音階。

增廣表現力的技巧

Ex-31 ▶ Ex-50

不使用撥弦就發出聲音的搥弦（Hammering）與勾弦（Pulling），改變音程的滑音（Slide）或滑弦（Gliss），是無論演奏任何樂風時都必定會用到的技巧。請在這一章確實地學會它們。

 ## 搥弦、勾弦、滑弦篇

以左手手指擊弦發出聲音的是搥弦（Hammer on），以手指拉弦發出聲音的是勾弦（Pulling of）。有很多人都誤解了搥弦與勾弦的意思了！搥弦與勾弦並非是"因為不用撥弦所以可以彈快"，"為了做出撥弦無法做到的聲響語音色感"才是這個技巧原本的目的。它可表現出撥弦音所無法做出的音色，也讓樂句有了更多豐富的表情。

因此，搥弦及勾弦時並沒有必要硬是發出與撥弦音時相同的音量。以輕鬆的感覺去做搥弦，可以發出甘甜的音色。不要一股腦地做出拉弦動作，以懸浮的感覺將手指輕輕觸弦、往下移動，就能得到較弱並強調高音的音色。經由這種的調整力道的方式，就可以讓弦音發出無限種的音色。

話雖如此，還是有很多人無法以充足的力道去擊弦或拉弦。在不撥弦的情況下，除了有能以足夠的音量做出搥弦與勾弦外，還要有能自由地做出這個力道上約 7 ～ 8 成的音量。

就像這樣，練習掌控各種搥弦 & 勾弦的表情，及單只把它當做可以彈快的技巧之間，在對於樂句的表情製造上，將產生很大的不同。這也可說是吉他的深奧之處，也是音樂有趣的地方。

同樣地，滑音或滑弦也不單只是滑動手指就可以。是否要向目標琴格做加速度，或是都用相同的速度來移動等，有許多的細節可以去靈活運用。特別是滑音與滑弦還能與拍速配合，去改變速度感。而以"漸次"加速式訓練在各種拍速下做練習，更會對實際的演奏增加魅力。

然後，還有餘力的人也可以把所有的譜例都用全撥弦的方式彈奏。相信就能夠體驗到兩者在細節表現上的不同之處。

 ## 推弦篇

對搖滾吉他所不可或缺的推弦技巧，維持推弦指型的穩定是至為重要的。無法保持左手指型穩定的人就容易有推弦的音程不穩，變成五音不全的演奏。

筆者推薦的指型是：把弦往上推的時候，要將左手食指的根部當做支點。整體來說，食指的根部靠拇指的這一側要輕靠琴頸的下方，保持手掌穩定地輕握琴頸狀態，這樣就能輕易地一口氣把弦推上去。推弦後需有少許的晃動，必須能在推弦後加以控制，在加上顫音時則要儘量做出自己心裡所想的搖弦方式。

"把弦往上推吧"的意識太過強烈的話，在推弦的同時指尖也會倒下來。指尖若倒下，固定在琴格上的力道（面向指板的垂直力量）就會變小，往往是造成推弦中聲音中斷的原因。不要用力把弦往琴格裡擠壓，若能保持指尖站立的狀態做推弦的話，就能以最小的力量做出穩定的推弦來。務必要練成立起指尖，不用力擠壓弦，也能做出完美漂亮的聲音。

光靠指尖的伸直或彎曲來使力推弦，很容易造成中指或無名指的肌腱炎。若能善用整隻手來推弦，譜例中出現的連續推弦樂句你也能彈的很輕鬆的。

再來，拇指突出於琴頸的第 6 弦這一側，以掛在琴頸上的指型將大大限制食指～小指的動作，所以比較不推薦以這手型來推弦（雖然有時候要靠拇指按弦時可能還是很有用的……）。

看影片時，請注意筆者是以左手食指為支點，利用手掌整體的轉動來推弦。

▶ Ex-31

搥弦的基礎訓練1

TEMPO ♩ = 100 ▶ 150

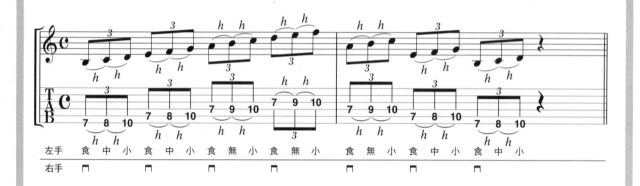

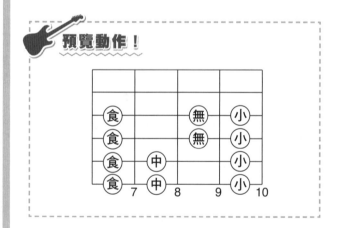

預覽動作！

不使用撥弦，只用指尖敲擊弦發出聲音的技巧，就是搥弦。很多人因為想儘量讓搥弦的聲音大一點，會以大動作舉起手指來擺動。但這樣容易陷入：無法保有穩定的拍速、按弦的瞬間把弦壓得太下去，造成音程過高的窘境。要盡力讓手指能在離弦 1～1.5cm 以內來做搥弦。這個譜例，是以 C 大調 Do 指型音階，在第 3～6 弦使用很多搥弦進行來去的樂句。想辦法在手指充分擴張下做按弦。

▶ Ex-32

搥弦的基礎訓練2

TEMPO ♩ = 80 ▶ 120

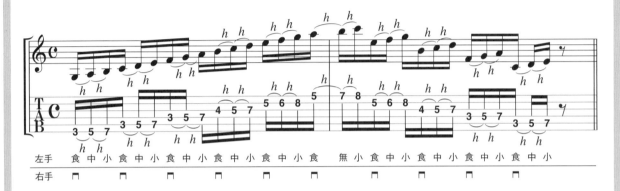

預覽動作！

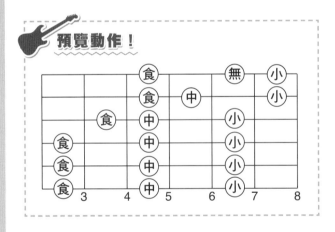

☞ COLUMN

圖示化
～社會眾所皆知

在電腦上，點擊圖示就能打開檔案。圖示有：能讓人一看即懂、簡單明白地傳達所欲表彰內容（或印象）…等諸多優點。樂團名的Logo也像是圖示一樣，大多希冀能讓人一看就聯想到樂團所想給人的聲音意象。但，與此衝突的是，有的搞笑藝人卻因始終無法擺脫只會搞笑的刻板形象，以致在演藝生命上無法突破臨界，更上層樓。所以，他們一定不會說固化的形象是好事。這點很有意思！

▶ Ex-33

勾弦的基礎訓練1

TEMPO ♩ = 100 ▶ 150

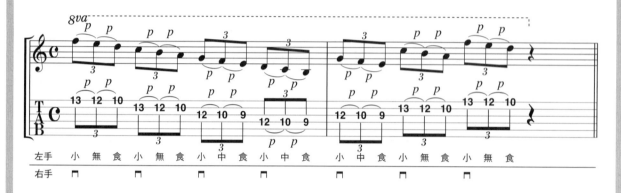

左手　小 無 食　小 無 食　小 中 食　小 中 食　小 中 食　小 無 食　小 無 食
右手　⊓　　　⊓　　　⊓　　　⊓　　　⊓　　　⊓　　　⊓

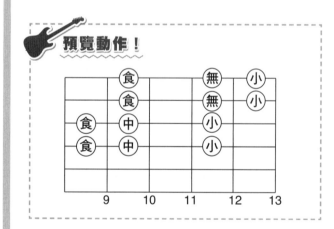

預覽動作！

用指尖拉弦發出聲音就是勾弦。基本上是要將指尖往掌心內折來做勾弦，但往內折後手指間的各指距又會閉合，在不很純熟擴指的情形下，還是會很難做好勾弦。還有，就是若動到整個左手做勾弦，或指尖離開指板太遠，都容易導致在接下來的樂句裡按弦失誤。與搥弦一樣，要謹記儘量使用最精簡的指移動作。這個譜例是以 C 大調 Do 指型，在第 1～4 弦下行→上行地來去。右手的撥弦儘量弱一點，要注意以"讓勾弦的聲音大於撥弦音一點"的方式來進行練習。

▶ Ex-34

勾弦的基礎訓練2

TEMPO　♩＝80 ▶120

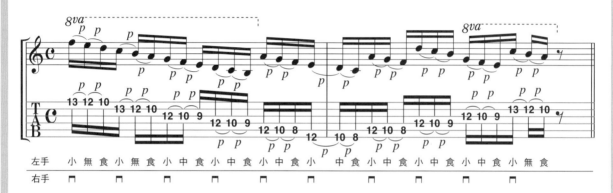

左手　小 無 食 小 無 食 小 中 食 小 中 食 小 中 食 小　中 食 小 中 食 小 中 食 小 中 食 小 無 食

右手

預覽動作！

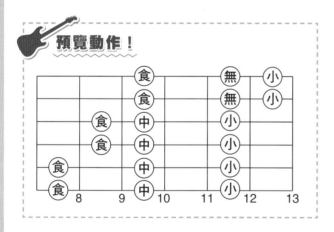

與 EX-33 一樣是 C 大調 Do 指型，因這邊彈的是 16 分音符，所以比較難。可別讓節奏脫鉤了！

☞ COLUMN

通信環境的改變與CD銷售量的變化

受音樂下載購買的影響下，CD的銷售量也越來越往下掉了！我認識的音樂人們也不賣CD了，最近好像比較努力在做演唱會活動與販賣周邊商品。販售專輯這件事，就像是短歌或誹句吟唱（日本的詩）一樣需整張（整首）銷售，是一種固型的行為表現。音樂下載可以一首歌一首歌地賣，CD專輯是整張的，很難做到以單曲來分銷。現在，可能算是一種過渡期吧！

▶ Ex-35

搥弦 & 勾弦的基礎訓練 1

TEMPO ♩= 100 ▶ 150

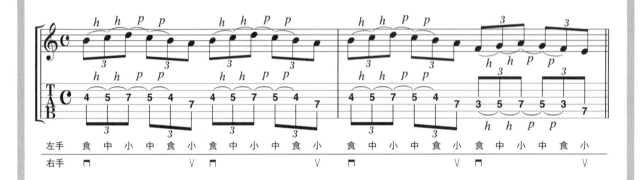

左手　食 中 小 中 食 小　食 中 小 中 食 小　食 中 小 中 食 小　食 中 小 中 食 小
右手　⊓ 　 　 ∨ ⊓ 　 ∨ 　⊓ 　 　 ∨ ⊓ 　 ∨ 　⊓ 　 　 ∨ ⊓ 　 ∨

預覽動作！

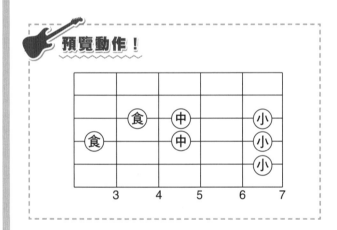

搥弦與勾弦是一體的，在樂句裡都是混合出現的。總之要注意避免指尖的大動作所導致彈奏上的失誤。這個譜例是以 C 大調 Sol 指型彈奏第 3 ～ 5 弦。"Ti Do Re Do Ti La" X 3 次 → "Fa Sol La Sol Fa Mi" X 1 次的句型。僅限在弦移時撥弦，並儘量少用。這樣的練習很容易犯上為想把撥弦動作變大，以"賺取"音量的毛病。還是以讓搥弦與勾弦的聲音大一點，撥弦的聲音小一點的方式來彈會比較好。

▶ Ex-36

搥弦&勾弦的基礎訓練2

TEMPO ♩= 100 ▶150

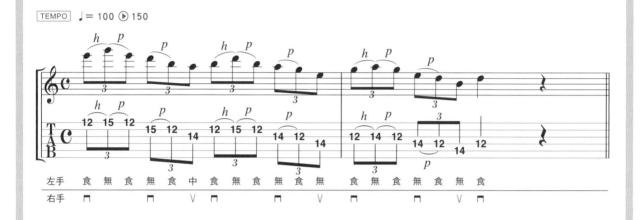

| 左手 | 食 | 無 | 食 | 無 | 食 | 中 | 食 | 無 | 食 | 無 | 食 | 無 | 食 | 無 | 食 | 無 | 食 | 無 | 食 |
| 右手 | ⊓ | | | ⊓ | | ∨ | ⊓ | | | ⊓ | | ∨ | ⊓ | | | ⊓ | | ∨ | ⊓ |

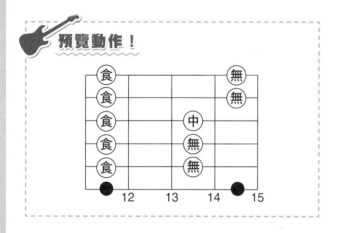

預覽動作！

非 常適合用搥弦與勾弦來彈奏小調五聲。不需要特別去在意撥弦是下或上。用自己喜歡的方式就可以了！

弦距低一點比較好彈嗎？

通常我們會認為弦距低一點會比較好彈，但不能一概而論。在極低的弦距設定下，用力撥弦，弦馬上會打到琴衍（Fret）。因此，在弦距很低的設定下，為維持弦震剛好不打弦，需要很精準地控制撥弦，但確實的左手會比較輕鬆。反之，弦距高的吉他就算右手用力撥弦也不容易打弦。彼此各具優劣，誰也沒有特別的優勢。

▶ Ex-37

滑弦的基礎訓練1

TEMPO ♩＝80 ▶120

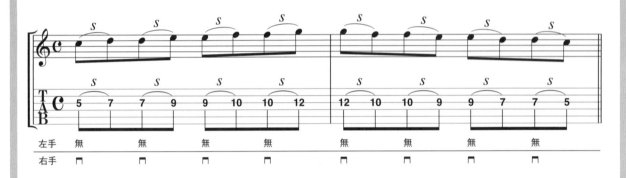

左手 無 無 無 無 無 無 無 無
右手 ⊓ ⊓ ⊓ ⊓ ⊓ ⊓ ⊓ ⊓

預覽動作！

滑弦是為了讓吉他有如歌唱一般而不可或缺的技巧，如果會偏離目標音，或在滑弦途中聲音中斷，代表你還需要一定的技術演練才能彈得順暢。這個譜例使用了很多第3弦上第5～12格間的滑弦往返。為了做出流暢的滑弦，左手一定要很穩。意識過度集中在手指欲前往的目標位置的話，一旦伸展指尖，指型就毀了。要儘量讓整個左手的手型不變狀態下做橫向移動，此為滑弦的秘訣。為了不讓在聲音滑弦中途就消散掉，要盡力讓指尖立起來。

▶ Ex-38

滑弦的基礎訓練2

TEMPO ♩= 60 ▶ 100

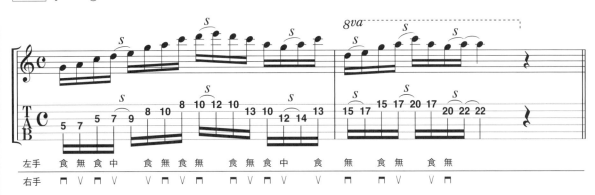

左手 食 無 食 中 食 無 食 無 食 無 食 中 食 無 食 無 食 無

右手 ⊓ Ⅴ ⊓ Ⅴ Ⅴ ⊓ Ⅴ ⊓ ⊓ Ⅴ ⊓ Ⅴ Ⅴ ⊓ Ⅴ ⊓ Ⅴ ⊓

預覽動作！

利 用滑弦在各 A 小調五聲指型間移動。在第 1 小節第 1 到 2 拍及第 4 拍上的滑音需以中指按弦是重點。而若用無名指滑弦的話，會讓接下來的指型在運指上很難施展。

COLUMN

靠樂團表演能生活嗎？

有MegaHit（銷售百萬張唱片）的團體，表演都辦在禮堂、表演廳，而除此之外的音樂人，則大多只能靠在Live House賺取微薄的演出費。這樣有辦法生活嗎？假設觀眾每次有20人次，票價是2500日圓（飲料500日圓另外算），團員設定為4個人。去掉種種費用，1天的演出費大概是7000日圓吧！以一個月進行20次的演出來算，年收入約僅200萬日圓上下。想藉此賴以為生的音樂人們，可能要有充分的心理準備與覺悟才行。

▶Ex-39

搥弦&勾弦、滑音、滑弦(Gliss)的複合樂句1

TEMPO ♩= 60 ▶100

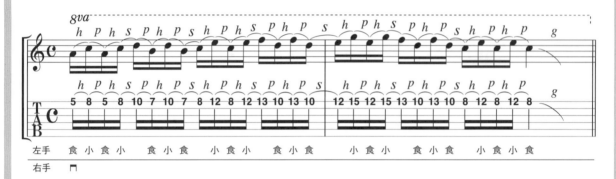

左手　食 小 食 小　　食 小 食　　小 食 小　　食 小 食　　　小 食 小　　食 小 食　　小 食 小 食

右手　□

預覽動作！

對 第1弦上的C大調音階做搥弦&勾弦及滑弦、滑音的連接。只需對一開始的第一個音撥弦。努力加油吧！儘量讓音量別越來越小。

▶ Ex-40

搥弦&勾弦、滑音、滑弦(Gliss)的複合樂句2

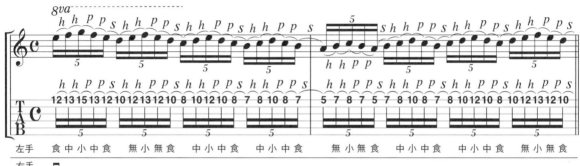

預覽動作!

5 連音的節拍下做搥弦&勾弦及滑弦的連接。非常高難度。把這句話當做銘言謹記：手指的晃動要盡力做到最小！

▶ Ex-41

全音推弦的訓練1

TEMPO ♩ = 80 ▶ 120

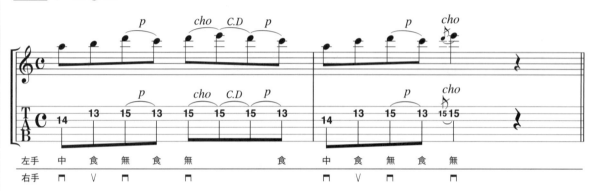

推弦是將弦往上推升的一種技巧，姿勢的好壞與推弦的穩定度有很大的關係。以下列舉譜例中無名指推弦的重點。

■ 手腕關節要呈現直線的狀態。

■ 無名指的指尖要確實立起來。

■ 用食指、中指與無名指，以3隻手指的力量來推弦。

■ 推弦時，食指的側面靠在琴頸的下部。

注意以上幾點，左手以集中緊縮的感覺去做推弦，就能做出精確的音準。

▶ Ex-42

全音推弦的訓練2

TEMPO ♩ = 80 ▶ 120

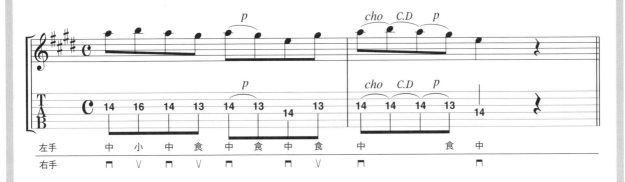

| 左手 | | 中 | 小 | 中 | 食 | 中 | 食 | 中 | 食 | 中 | | 食 | 中 |
| 右手 | | ⊓ | ∨ | ⊓ | ∨ | ⊓ | | ⊓ | ∨ | ⊓ | | | ⊓ |

預覽動作！

中 指推弦時，手指相對於琴格是斜擺的，重點是，這樣可以有效地運用扭力。請參考筆者的手型。

🖑 COLUMN

成為第一名
的期待感

　　在iPod大流行之後，之後的平板產品就只能在時時關注第一名的發展動態，且得在不逾越法律、避開明顯沿用或抄襲…等處處受制的情況下來開發設計。音樂也是一樣，以純粹只想做出好音樂，與，跟從"潮流"用上了現今最夯的和弦進行為底來作曲的這兩種人而論，兩者所帶給人的音樂期待感當然也完全不同。或許，保持單純心態去創作，不把目標放在一定得得第一名（一定得紅），說不定反而會帶來令人意想不到的結果，成為第一名（紅了）的機率可能會更高。

▶Ex-43

半音推弦的訓練1

TEMPO ♩= 80 ▶ 120

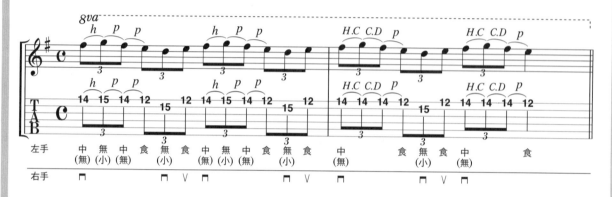

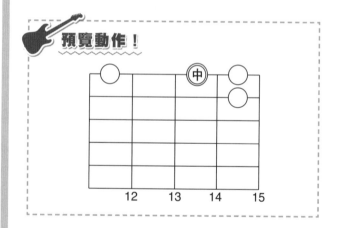

預覽動作！

要注意半音的推弦與全音推弦的不同點。那就是：音程。推得比半音還高的音大多會給人有調性外的感覺。因此，將推弦音推到很接近正常音程但不完全在該音程上，且一定不能夠推出過高的音程才是最佳演出。就結果論而言，將推弦音推高到比半音低一點點的音程聽起來是最酷的。半音推弦多用在想做出溫柔的氣氛時，所以必須注意推弦的速度。不是一下子就推上去，而是要慢慢地推弦才會呈現出所需的"戲劇性"。

▶ Ex-44

半音推弦的訓練2

TEMPO ♩ = 80 ▶ 120

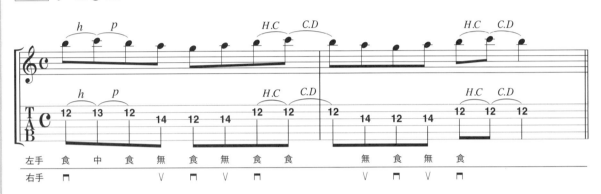

左手：食 中 食 無 食 無 食 食 　　無 食 無 食
右手：⊓ 　 ∨ ⊓ ∨ ⊓ 　　∨ ⊓ ∨ ⊓

預覽動作！

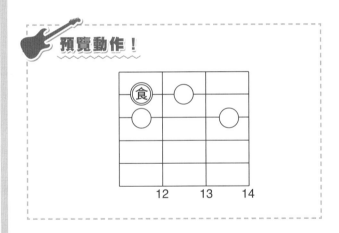

食 指推弦時要將食指側面靠在琴頸的下部，以槓桿原理來做推弦。用慢慢地推上或拉下來製造出戲劇性的感覺。

▶ Ex-45

1音半的推弦訓練

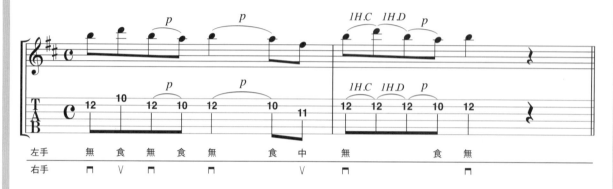

TEMPO ♩ = 80 ▶ 120

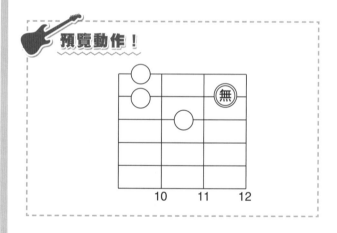

預覽動作！

COLUMN

網路影片普及
所帶來的好處

　　就算身懷留名青史的超強技術，在以前的時代也只能依以下的順序來。經由參加唱片公司的選秀，再由公司分配資金預算，努力進行營業內的活動。而時至今日，靠著上傳演奏影片到社群網站上，一夕間成為眾所矚目的超級吉他手已不是夢想了。彈得好的人會被稱讚，名字將廣為人知，如果彈的不好也會在影片裡赤裸地呈現出來。因此，現今可是名符其實的，有多少能力就能獲得多少回報的時代。

1 音半的推弦是將音程拉高 3 個琴格的一種絕招。強硬的風格正是其具 "衝擊性" 的所在，總之，在推弦時不能有任何猶豫。

▶Ex-46

加入推弦的必用經典句型1

`TEMPO` ♩ = 80 ▶120

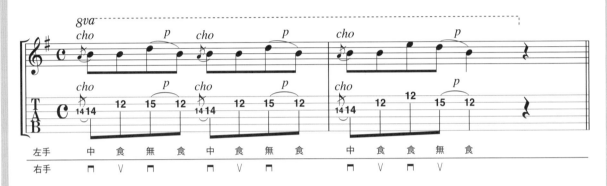

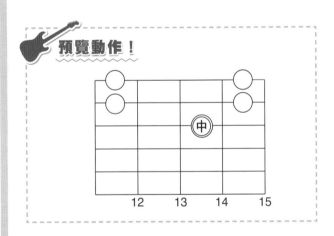
預覽動作！

在 搖滾或藍調的吉他獨奏裡，有很多是大家都必用的經典樂句。其中，就有如本譜例一樣，加入了推弦的樂句。只要彈出這些東西，就能做出專屬電吉他才做得出的，帶有"鄉愁感"的樂音。重點在於，第2小節要以食指封閉按住第1、2弦。這時，有些許的聲音重疊是沒關係的。也可說；這樣的聲音重疊反而會讓人覺得更有衝擊感，具有更好的聲響感受。以指型的運作來說，為了能順暢地以中指推弦，讓手指用相對於琴衍斜擺的姿勢會比較好。同時，這個樂句也是個很好的跑奏樂句（Run Phrase）範例！

▶ Ex-47

加入推弦的必用經典句型2

TEMPO ♩ = 80 ▶ 120

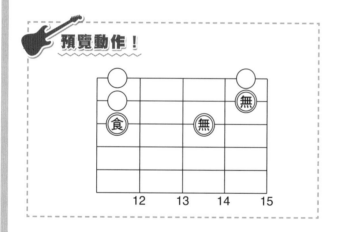

預覽動作！

12 13 14 15

正式出道
與個人電腦的普及

　　在以前，"正式出道"代表著很大的意義。為了做好錄音，花費好幾千萬用專業的設備進行錄音是必經之途。但當個人電腦普及後，錄音進入了可自行做出CD音質及混音的時代。在將之上傳到Youtube的時刻，世界上的每個人都有機會聽得到你的作品。"出道"的意義在今昔相比，可謂天地差別。

必 用的經典句子，同時也很困難。在第2小節的第2拍上，第3弦的推弦要以食指往地面方向下拉的感覺一股作氣地瞬間完成。氣勢！是彈好這句型的最重要關鍵。

▶ Ex-48

和聲推弦法〔Harmonized・Choking〕

TEMPO ♩= 80 ▶ 120

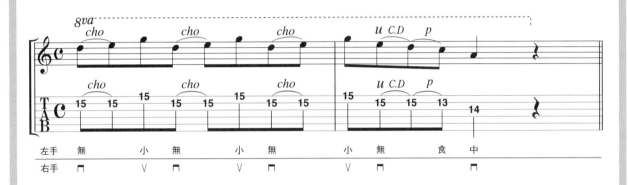

| 左手 | 無 | | 小 | 無 | 小 | 無 | 小 | 無 | 食 | 中 |
| 右手 | ⊓ | V | ⊓ | V | ⊓ | V | ⊓ | ⊓ |

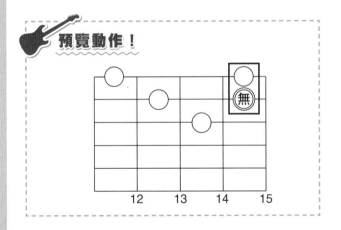

預覽動作！

為 推弦音加上和聲音的技巧稱為和聲推弦法（Harmonized Choking）。這個譜例，是在第 2 弦第 15 個格上用無名指推弦，再以之後的第 1 弦第 15 格的音做其和聲搭配的範例。在有搖座的琴上，在第 2 弦推弦後，會使搖座向上浮起懸空，這會讓第 1 弦的音準下降（變鬆）。因此，按照譜面做推弦時，第 1 弦第 15 格的音高會變低，聽起來就像音沒調準一樣。此時，就必需額外對第 1 弦做點些微的推弦來修正。

▶ Ex-49

同音推弦（Double Choking）

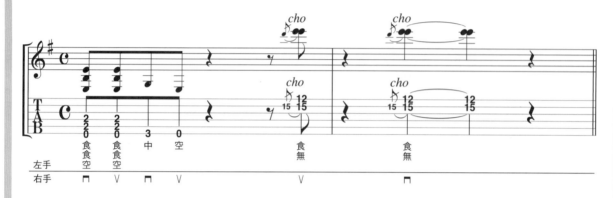

TEMPO　♩ = 80 ▶ 120

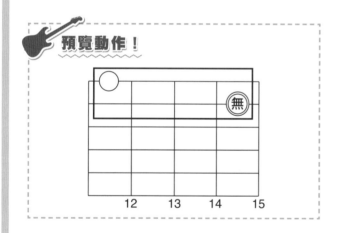

預覽動作！

12　13　14　15

這 邊的 Double 指的是藉由推弦讓原本不同的兩音發出相同音高。在此，是讓第 2 弦第 15 格在全音推弦後的音與第 1 弦第 15 格音 Double 化（同音高）。

☞ COLUMN

音樂教師是什麼樣的工作？

筆者已經從事了20幾年的教師行業了，教學工作與在舞台上演奏有幾點不一樣的地方。在課堂上，畢竟學生才是主角。教師原則上是配合學生期望的內容，在幕後進行指導。不管教師的演奏多麼精湛，技術有多高超，如果所教課程對學生沒有幫助的話，價值等於是零。對未來想教吉他的人，你必須要有這樣的體認。

▶ Ex-50

推弦與滑弦的配合技巧

TEMPO ♩ = 80 ▶ 120

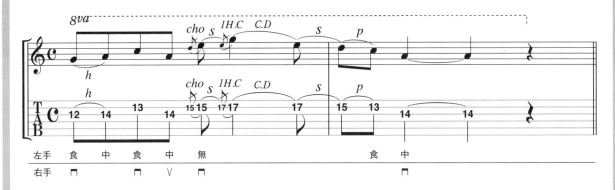

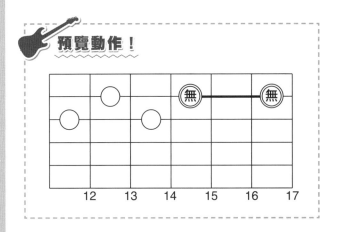

預覽動作!

為何要使用推弦呢?最大的理由是使樂音更具衝擊力。這個樂句所示範的,是在全音推弦之後,不撥弦直接進行滑弦,並接著做一音半的推弦。是近乎於硬幹的超絕連續技。在吉他獨奏後半段的高潮處使用這樣的樂句的話,就可做出令人為之瘋狂傾倒的衝擊感。不過,若是在推弦或滑弦的時候聲音中斷的話,就是個沒意義的舉動了。重點在於指尖要保持站立的狀態。如果在推弦時聲音還是會中斷的話,就檢查一下是否是因弦距過高…等吉他的設定不佳所造成的吧!

伴奏的技巧

Ex-51 ▶ Ex-60

很多人吉他獨奏彈得有聲有色，但伴奏卻一成不變，彈不出什麼東西來。然而，一般來說，在樂團演奏時，吉他獨奏通常只佔全曲篇幅的 1 ～ 2 成，其餘都是伴奏…幾乎沒有例外的。換而言之，基本上，吉他用來彈伴奏的時候還是較多的。

 ## 刷奏（Cutting）篇

伴奏，有許許多多的演奏類別。其中，有很多人對於 Cutting 一籌莫展。在筆者的教室裡，特別是以速彈為主科的學生裡，很多人都有上述症狀。檢視一下右手的姿勢與指型後，很多人的刷奏，Pick 都拿得深到幾乎快看不到 Pick 前端，而且還用像斜切弦的角度來彈。彈電吉他時，在開很重的破音下，上述刷奏方式姑且還能做出一定聲響。但要像職業吉他手那樣能清楚地表現出力道或發出明瞭的聲音可就難了。

以要做出好的 Cutting 音色來講，Pick 必需確實地觸弦，才能讓弦音完整發聲。以手持淚滴型（Tear Drop）Pick 來說，大概是要讓 Pick 的三分之一觸弦。相對於這個彈法，用斜切過弦的彈法就太過極端。如果用這種彈法，遇到需時而獨奏時而 Cutting 的狀況時，就會面臨需不斷調整 Pick 握法才能應付的窘境。要有熟練 Cutting 時與獨奏時都能使用相同 Pick 握法完奏的掌控力，才夠資格稱的上是吉他達人。

學習彈奏重金屬等音樂風格的人也能經由練習 Cutting，做出輕重分明、錯落有致的撥弦，進而在節奏上或獨奏上都能彈出更明確的聲響。例如像 Eddie Van Halen 或 Nuno Bettencourt 他們也很會彈 Cutting，

使用重破音來彈奏切分頓點的節奏。Cutting 的姿勢要精簡，使用一點點琴橋悶音並放輕鬆來彈，這些都是彈奏切分頓點節奏的一些訣竅。

左手要注意的地方是：不需壓弦時也仍保持原指型。譜例中標示大 X 的地方，是指左手要保持原按指型輕放在弦上做悶音，然後再進行撥彈，發出 "喀" 的聲音。這就稱做左手悶音（Brushing）。在標示 X 的地方，也有的人會將力量完全放掉，以握著琴頸的方式做悶音，當他想要再回按原和弦時，指型就亂掉了。而在實際的演奏上，刷左手悶音後再彈和弦時指型亂掉、逐漸解體、沒辦法確實發出和弦的聲音…等都是常見的狀況。

理想的彈法是，按和弦或不按和弦時左手都要施以一定的力道，依按和弦的狀態下，指型整體上移離弦 1 ～ 2mm，以這種方式做實音與悶音的變換。

譜面上標記有 X 的地方，並非絕對表示了左手悶音的位置（其他教材上也是這樣）。每條弦都有 X 記號的時候，也不必對每條弦都施以均等的力道。Cutting 彈得好的吉他手，多會以在高音弦部刷彈左手悶音。這樣就能做出切點鮮明強烈的良好 Cutting。如果 Pick 碰到了較不易做好悶音的低音弦，就會發出無謂的聲響。

然而，在 Cutting 彈的很好的吉他手當中，關於："左手悶音是否要彈到低音弦，或是否只彈高音弦"這議題的解答是無定論的，有些人就是可將之靈活變化。當你能將譜例彈到一定程度後，也可以嘗試以自我觀點，進一步去做自己所想擁有的個人音色。

過於極端的姿勢沒辦法彈好Cutting

如果不能讓右手自在地動作，就沒辦法彈好 Cutting。有很多搖滾派吉他手是用右手靠在琴橋上、或無名指小指靠在護板上的姿勢來彈奏。這樣較不利於彈出好的 Cutting。因為會影響撥弦的靈活度與速度，無法讓各弦發出聲響，也做不出 "鏘" 這種 Cutting 特有的速度感來。所以，要奏出好的左手悶音技法，就不能將右手固定，必須讓它能自由擺動刷弦。

▶ Ex-51

加入空刷的刷和弦

TEMPO ♩＝ 80 ▶ 120

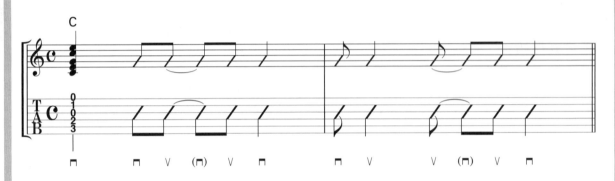

預覽動作！

吉 他彈唱的基本，8 Beat 的刷和弦。要彈好這個譜例，首先要注意的是：撥弦時的下撥與上撥序。遵照指定的撥序，右手就能以穩定的擺動來彈奏。刷和弦時手持 Pick 部份要握淺，Pick 露出部分要多些，讓 Pick 彷彿纏繞住弦一樣，柔軟地進行撥弦。撥弦的位置會對音色的平衡感造成差異，請在靠琴頸處，或靠琴橋處等地方都試著刷和弦看看，去找尋出能發出最自然的好音色的要訣來。

▶ Ex-52

16分音符的和弦Cutting

TEMPO ♩ = 70 ▶ 110

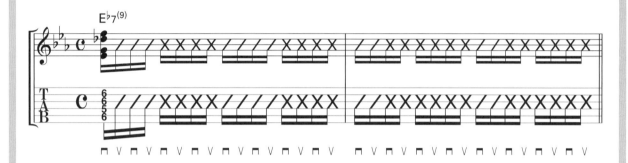

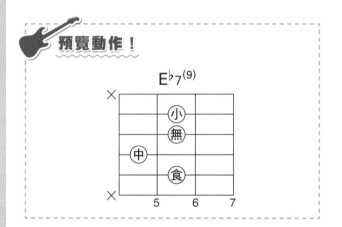

預覽動作！

$E^\flat 7^{(9)}$

說到和弦 Cutting，右手的擺動方式是比什麼都來得重要的重點。無法做出切點的感覺時，就要檢查一下右手揮動的軌跡了。對弦以斜面撥弦，會較垂直撥弦多上些時間差，造成 Cutting 的切點感覺很差。對弦做垂直的撥弦動作，則能以最短的時間彈完一下。建議使用敲擊大腿的方式來練習。以坐著架好吉他，右手下揮（不觸弦）去敲擊右大腿，做為刷弦軌跡是否為垂直的依據。然後再漸次靠近吉他，直到刷弦仍能一邊敲擊大腿一邊做 Cutting。這樣一來，就能練成以幾近垂直的方式揮動右手。

▶ Ex-53

和弦指型難做悶音的和弦Cutting

TEMPO ♩= 70 ▶ 110

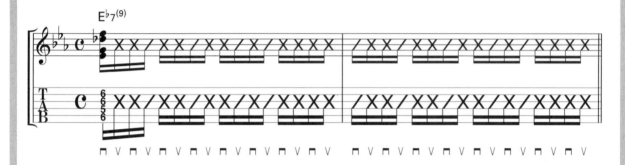

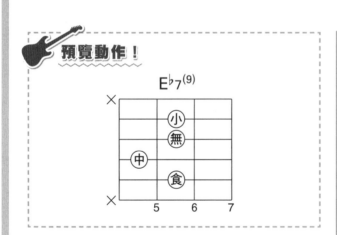

預覽動作！

E♭7(9)

COLUMN

**主和弦 (Tonic)、
下屬和弦 (Sub Dominant)、
屬和弦 (Dominant)**

　　和弦有著各種的功能並各司其職，有做"解決"的主和弦(Tonic)，和帶有將主和弦帶向另一個世界的"提示性"的下屬和弦(Sub Dominant)，帶著"不安、想要前往主和弦尋求安定感"的和弦是屬和弦(Dominant)。了解這些和弦的"屬性"後，在屬和弦（＝不安定）上，我們可以用上諸如刮弦(Pick Scratch)或搖桿技巧等跟安定感落差較大的演奏方式。了解和弦的功能，我們就能將其引為編曲的參考，適切地"安排"、"發展"各種樂句彈奏方式的可能。

在做出和弦音的同時，也有會使用加重音的彈奏方式。首先，右手要具備穩定揮動（拍感）的彈奏能力。左手悶音的目標位置則放在能清楚發出高音弦聲的位置上。

▶ Ex-54

E♭7$^{(9,13)}$的和弦Cutting

TEMPO ♩ = 70 ▶ 110

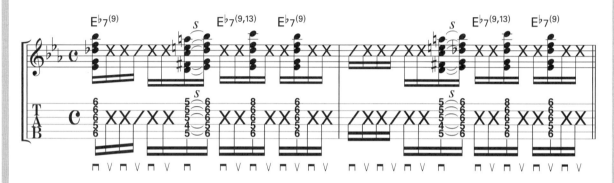

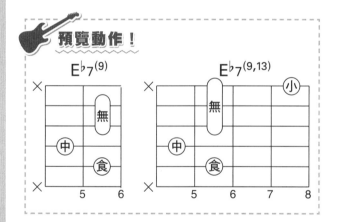

預覽動作！

E♭7$^{(9)}$　　E♭7$^{(9,13)}$

這個譜例出現的和弦指型，無名指要封閉按壓第 1～3 弦。因為會以這個指型直接進行平移滑弦，拇指的位置以放在琴頸後面的古典式持琴法是最好的（不這麼做的話小指會構不到）。再來，要注意的是第 6 弦的消音。因為要牽就小指的按壓致使拇指沒辦法拿出來消音，因此第 6 弦的消音要交給中指。請以中指的指尖碰觸第 6 弦，確實地做好消音吧！在實際演奏時，心中也要惦記著 Pick 不要撥到第 6 弦。特別是在左手悶音時，因左手是浮起來的，容易會忽略掉第 6 弦的悶弦動作。為了顧及動作的敏捷，左手悶音以能消掉第 1～3 弦為目標。

▶ Ex-55

加入半拍3連音的和弦Cutting

TEMPO ♩ = 70 ▶ 110

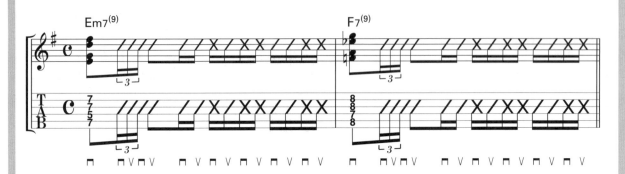

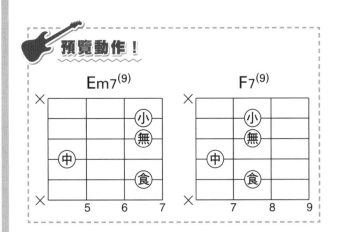

預覽動作！

Em7(9)

F7(9)

在 16分音符的和弦Cutting之中加入半拍3連音的Cutting真的很炫。讓右手放鬆，使刷弦動作變小，並且悶音要以高音弦聲為標的。

🎸 COLUMN

讓即興成功的 "影之作曲"

對於一直以來旋律流動不順的獨奏人，在此推薦使用"影之作曲"來終結窘境。

大致來講，是先求創作出能與和弦進行搭配的獨奏。然後練習就對了！接著，試著打破重整這個獨奏約1成的內容，並進行彈奏。習慣後，循序按照上述的方式，2成、3成地慢慢提高重整的比率。到了8成左右時，大概已經成為聽不出原樂句的即興旋律了。而且，也一定也能做出很好的旋律流動。

▶ Ex-56

Shuffle的和弦Cutting

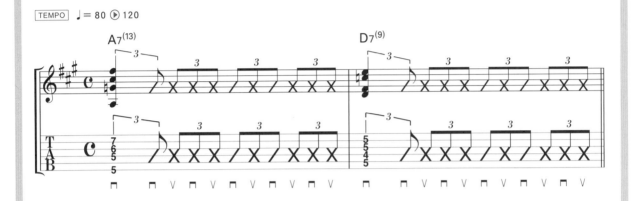

TEMPO ♩ = 80 ▶ 120

A7(13)　　　　　　　　　　　　D7(9)

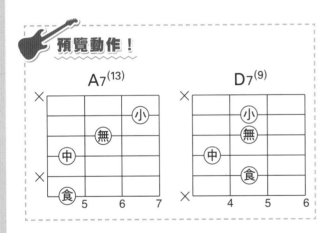

預覽動作！

A7(13)　　　　　　D7(9)

Shuffle 是以 3 連音為拍法主幹，因此，在拍子的交接處常有很多撥弦上下替換的情形。唯有在保持不變的節奏下擺動右手，才能做到節拍的穩定。

▶Ex-57

單音Cutting 1

TEMPO ♩ = 80 ▶ 120

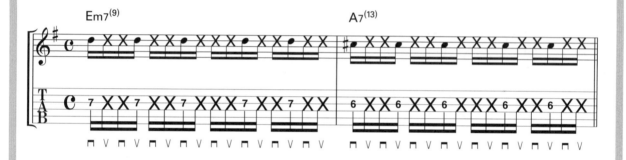

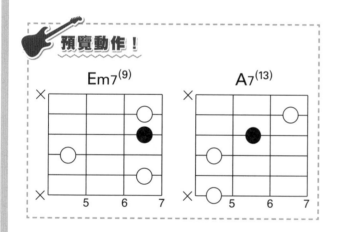

預覽動作！

保持右手彈奏和弦 Cutting 的揮動動作，左手對不發聲的弦做消音，只讓特定音發出聲響，這就是單音 Cutting 的奧義所在。譜例中，是讓第 3 弦的第 6、7 格音發出聲音，輔以左手悶音的交互彈奏。用食指按發音弦，需悶音的弦則是讓他在琴格上些微浮起，使聲音中止。悶音指為中指、無名指、小指同時蓋弦，以此情況下揮動右手就能做出漂亮的左手悶音。要注意！如果消音沒做好的話就會發出開放弦音或泛音。還有，在食指按發音弦時，別忘了指尖要順勢觸第 4 弦將之消音。

▶ Ex-58

單音Cutting 2

TEMPO ♩ = 60 ▶ 100

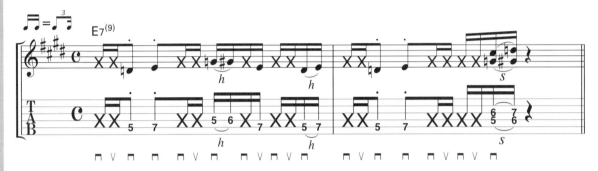

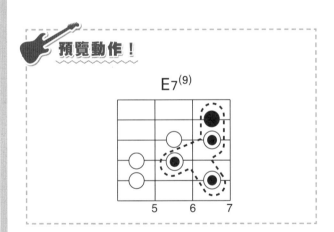

預覽動作！

E7(9)

對 第 5 弦做單音 Cutting 時，要有以第 5 弦為目標弦，右手往下揮後馬上停止的概念。因為是帶有跳躍感的節奏，要以 Shuffle、Swing 的拍感去彈。

⏻ COLUMN

不同音樂風格時的屬和弦表現法

在解決和弦（主和弦）之前，也就是在不安的屬和弦上，刻意去突顯其不安感是很重要的。至於，該如何去演出這種感覺呢？依樂風的不同，有很多種表現方法。重金屬多會以壓搖桿，或超快的速彈來製造高潮。藍調掛多會使用連續的推弦。爵士吉他手則會使用帶有不安感的音階，或音程差異大的衝擊性樂句來發展。

Ex-59

單音悶音Cutting 1

TEMPO ♩ = 70 ⏵ 110

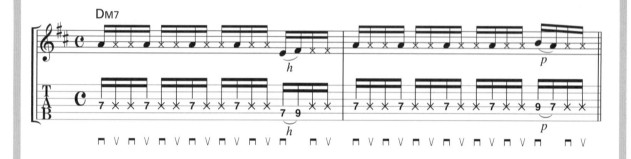

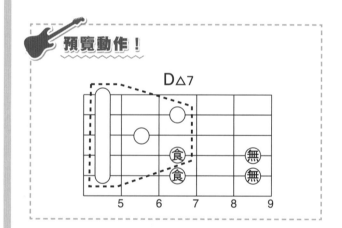

預覽動作！

D△7

■ 邊做琴橋悶音，彈奏出喀啦作響，如敲擊樂器一般的響音，這就是單音悶音Cutting。與重搖滾（Hard Rock）使用的琴橋悶音彈奏法沒什麼不同，但基本而言，重搖滾多用破音，而這裡是用Clean Tone。右手必須要放輕鬆，以快速揮動的方式來彈奏。譜例上是以第4弦為主做單音悶音Cutting，用 "Pick彈完第4弦後揮動範圍就在第3弦打住" 的方式來彈奏。用右手手刀來觸琴橋的悶音施力一定要很輕。注意！不要因為做悶音而阻礙了右手的揮動。

▶ Ex-60

單音悶音Cutting 2

TEMPO ♩ = 70 ▶ 110

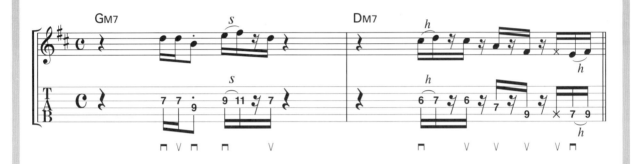

預覽動作！

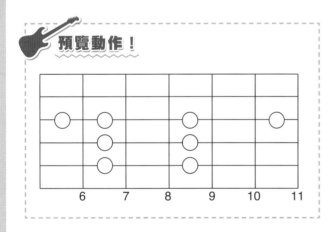

運 用歌聲的間隙（拉長音或停唱點），呈現出有如與其他樂器一起排練的演奏情形。在流行風中這是一定會用到的句型，必修度 120%。

☞ COLUMN

練習時，拾音器的選擇

多數吉他都會配有兩個以上的拾音器。彈Clean Tone就使用前拾音器是標準作法。能夠得到最"普通"的平衡音色。在使用破音時就選用後拾音器。這是非常重要的概念。儘量設定是在正式演出的情境來做練習是最好的，非破音就用前拾音器，破音的樂句等都使用後拾音器，請按照這樣的方式做練習即可。

各種應用技巧

Ex-61 ▶ Ex-75

這一章偏重的是應用型技巧的處理。某種程度上是在特定樂風裡才會使用，但我儘量編的能適用於各種樂風，請選擇自己喜歡的內容去研究。

掃弦篇

一個動作彈奏 2 條弦的經濟撥弦 (Economy Picking)，或彈奏 3 條弦以上的掃弦 (Sweep Picking)，是重金屬派吉他手所常用的技法，但也並非是在激烈的搖滾樂裡才能使用。很多爵士或鄉村吉他手在需快速地彈奏和弦內音 (Chord Tone) 時也會使用上。

這種彈法的好處並非是能彈得很快，而是能彈出流暢滑順的聲響感受。也可以試著用交替撥弦 (Alternative Picking) 慢慢地來彈這些譜例。與掃弦彈奏時的樂句語感做比較，用交替撥弦彈會顯得較具力道。相反地，掃弦則帶有滑順流動的感覺。在彈奏同一個音型時，將上述的撥弦經驗帶入，因應曲例所需，在聲響上做不同的調配，是項很重要的功課。

再來，這種彈法的左手指型多是較 "整齊" 易記，這也是不容忽視的好處。使用較 Clean 的音色彈奏掃弦時，Pick 的觸弦角度必須是與弦是幾近平行，否則就無法發出清晰的聲音。以流暢地彈出經濟撥弦與掃弦為目標做練習時，要訓練的是能以毫不浪費，幾無多餘的動作來彈出清晰的樂音。想要增進自己撥弦技巧的人可以嘗試看看！

 ## 手指撥弦篇

　　為了做出不同於 Pick 所做的聲響感受，這邊要教的是使用手指的撥弦。

　　Pick 與中指併用的撥弦法，可說是非常地好用。將我們彈過的交替撥法而言，下撥部份以 Pick 彈奏，上撥部份則以中指的上撥來彈奏就可以了。讓中指也能夠一起做撥弦動作是最理想的姿勢，有著意想不到的效果。習慣後，就能彈出與 Pick 彈奏無異的速度。

　　這邊也有一些關於指彈的代表性技巧——三指法的介紹。務必要學會它。在必須以木吉他做伴奏的時候，光用三指法做和弦的伴奏也能夠很到"味"。

 ## 擊弦篇

　　擊弦 (Slap) 是對弦施以敲或拉的動作來發出聲音的彈奏法。也稱作 Chopper。試看看就知道，手腕不多施一點力的話就無法確實發出聲音。本書所要介紹的擊弦，是經由引導讓你學會以放鬆的方式來撥弦。如果已能用擊弦發出聲音的話，也請用 Pick 彈奏同一個樂句。目的是為了要引導你維持左手指型。

 ## Walking Bass篇

　　爵士吉他手在做和弦伴奏時與 Bass Line 一起彈奏所使用的技巧。另也稍加入了些額外的內容。基本上是在第 5 ～ 6 弦彈 Bass Line，第 3 ～ 4 弦彈奏和弦。

▶ Ex-61

基本的掃弦

TEMPO　♩ = 80 ▶ 120

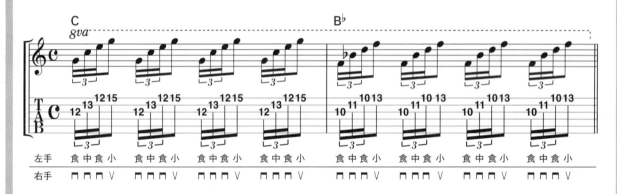

左手	食中食小	食中食小	食中食小	食中食小	食中食小	食中食小	食中食小	食中食小
右手	⊓⊓⊓∨	⊓⊓⊓∨	⊓⊓⊓∨	⊓⊓⊓∨	⊓⊓⊓∨	⊓⊓⊓∨	⊓⊓⊓∨	⊓⊓⊓∨

預覽動作！

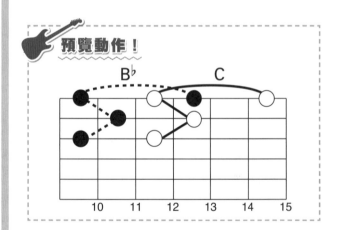

對 3 條以上的弦，以不交雜空刷的方式彈奏即為掃弦（Sweeping）。它與交替撥弦最大的差異是右手的擺動規則。交替撥弦時，右手規律地以下撥 & 上撥交替進行，較易對拍子、律動及節奏做掌握。而，掃弦因撥弦方式是連續下撥與或連續上撥則較難掌握好節奏的律動感。若無法用 "左手主導節奏穩定" 的思維去彈奏的話，節拍就容易變得七零八落。譜例是第 3 ～ 1 弦為主的樂句。在第 3 → 2 → 1 弦用下撥來彈奏的地方，若能抓到一次性下撥動作的感覺，就一定能保持節拍的穩定。要以輕握 Pick 的方式來彈。

▶ Ex-62

在多條弦上來去的掃弦

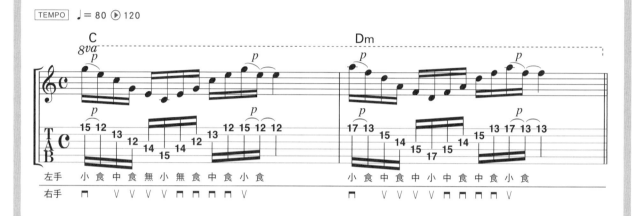

TEMPO ♩= 80 ▶ 120

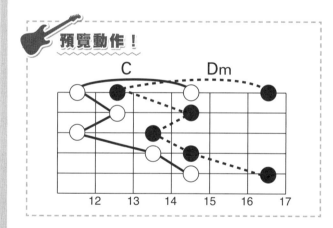

預覽動作！

第 1 小節是 C 和弦、第 2 小節是 Dm 和弦的分解和弦（Arpeggio）。用 "讓 Picking 跟著左手所按的弦序移動"，以這種左手主導的意識來彈奏就能夠讓 Picking 很順暢且節奏穩定。

☞ COLUMN

有效的 效果器用法

很多人在加入Delay或Reverb時，對於效果的深度項(Deep)設定很煩惱。加入過深的Reverb就會像在浴室裡哼歌一樣，聽不清楚自己在彈些什麼。有這煩惱的人，只要記住這原則："注意主唱"就可以了。因為主唱的效果多會很微妙地設定為聽者眾不容易注意到的平衡狀態，單只聽吉他很難做判斷。請在與樂團共奏的同時，藉由與主唱的 "協調"，來作為決定深度項(Deep)設定的最後平衡度的依據吧！

▶ Ex-63

基本的經濟撥弦（Economy · Picking）

TEMPO ♩ = 80 ▶ 120

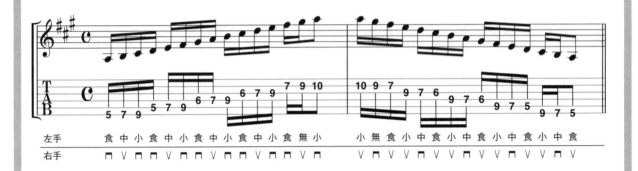

| 左手 | 食 中 小 | 食 中 小 | 食 中 小 | 食 中 小 | 食 無 小 | 小 無 食 | 小 中 食 | 小 中 食 | 小 中 食 | 小 中 食 |

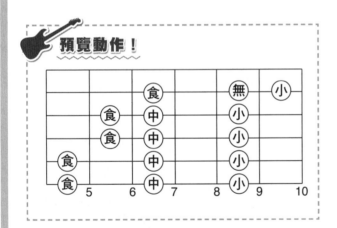

預覽動作！

移　往鄰弦時不做多餘的空刷撥弦，這就是經濟撥弦（Economy Picking）。照這個意思來解說的話，在連續的弦移上用經濟撥弦來彈就是掃弦了。這個譜例是用經濟撥弦彈奏 A 大調音階的練習樂句。與掃弦相同，經濟撥弦也容易將節奏搞亂。要把意識集中在左手，再將 Pick "跟" 上撥弦，節拍就會穩定了。練習本例的絕竅為，"彈完交替撥弦後緊接著經濟撥弦"，反覆這樣的動作就 OK！

▶ Ex-64

用掃弦做快速移動

TEMPO ♩ = 80 ▶ 120

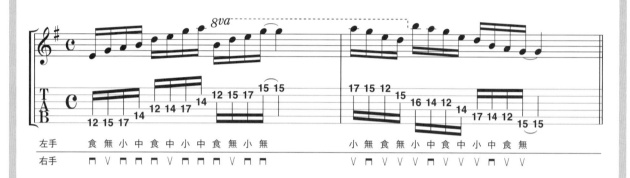

| 左手 | 食 無 小 中 食 中 小 中 食 無 小 無 | 小 無 食 無 小 中 食 中 小 中 食 無 |
| 右手 | ⊓ V ⊓ ⊓ ⊓ V ⊓ ⊓ ⊓ V ⊓ | V ⊓ V V V ⊓ V V V ⊓ V V |

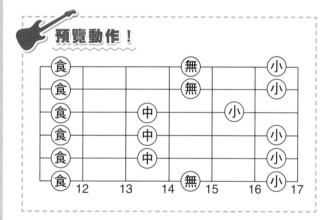

預覽動作！

E 小調五聲的樂句，與平常用的把位不一樣。在這個把位上，可以用經濟撥弦彈得又快又乾淨。

☞ COLUMN

關於避用音 (Avoid Note)的定義

避用音（Avoid Note）指的是 "拉長後會與和弦音產生不舒服的干涉音"。例如Key＝C上彈奏C和弦（Do Mi Sol）時，Fa這個音是避用音。話說就算翻查了所有樂理書，對避用音的音長在多少拍值以上算是不能用？乙事，也沒有明確的記述。這是因為，因人、器樂配置關係或音樂性的不同，產生所謂令人不舒服的感覺也不太一樣，所以是無法明確定義的。只能說，若感覺到 "音樂性有問題"，應該就是避用音的時值過長了！

▶ Ex-65

使用掃弦彈和弦內音

TEMPO　♩ = 100 ▶ 140

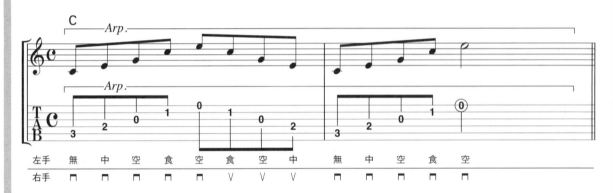

| 左手 | 無 | 中 | 空 | 食 | 空 | 食 | 空 | 中 | 無 | 中 | 空 | 食 | 空 |
| 右手 | ⊓ | ⊓ | ⊓ | ⊓ | ⊓ | V | V | V | ⊓ | ⊓ | ⊓ | ⊓ | ⊓ |

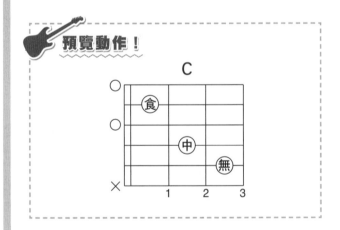

預覽動作！

按 著和弦直接做分解和弦的樂句。這邊就算聲音重疊也沒關係。要輕握 Pick，用柔軟的手感去彈奏。

☞ COLUMN

分解和弦 (Chord Arpeggio)的重要性

　　在獨奏或使用各種音階時，要讓人感受到有和弦進行感，分解和弦的練習就會是架構出這樣即興的最最基礎功課了。不是要練習如何在實際演出時彈奏分解和弦。而是為了要達成 "與和弦相搭，所以我可以彈這個音" 的感覺，所以才做分解和弦的練習。唯藉由先了解與和弦進行相配的音，才會有敢進一步地彈奏調外音（不和協的和弦外音）的勇氣。

▶ Ex-66

併用中指的撥弦樂句

TEMPO ♩ = 110 ▶ 150

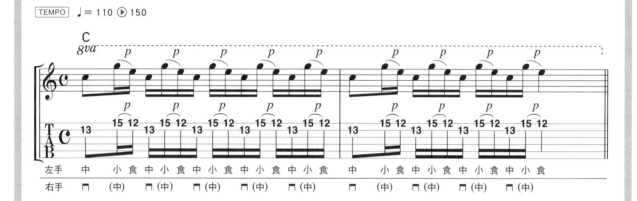

左手　中　　小食中小食中小食中小食中小食　　中　　小食中小食中小食中小食

右手　冂　（中）　冂（中）冂（中）冂（中）冂（中）　冂　（中）冂（中）冂（中）冂（中）

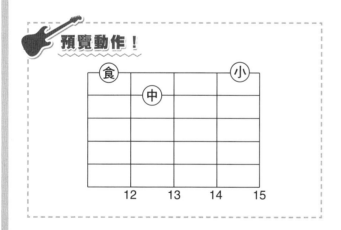

預覽動作！

中指的撥弦除可增添旋律音色的變化，另一個好處是：音程差異大的樂句也會變得較好彈。這個譜例是對第 2 弦用 Pick 做下撥，中指再對第 1 弦勾弦的句型。產生雜音的機率也會比用 Pick 彈奏來的少。中指撥弦時，往往會因過度使力而造成打弦。避免的秘訣是：中指要儘量放輕鬆來彈奏。再來，若撥弦位置是靠琴頸側，弦的振動幅度會較大，較不好彈出乾淨的樂音。建議在偏琴橋這邊撥弦，這樣一來弦的振動幅度會較小，也能夠順暢地彈奏。

▶ Ex-67

併用中指撥弦的大音程樂句

TEMPO　♩ = 80 ▶ 120

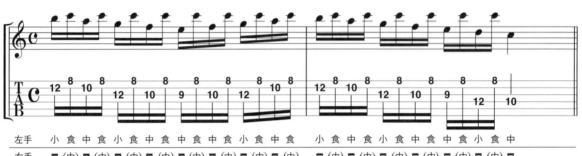

左手	小 食 中 食	小 食 中 食	中 食 中 食	小 食 中 食	小 食 中 食	小 食 中 食	中 食 中 食	小 食 中
右手	⊓ (中) ⊓ (中)	⊓ (中) ⊓ (中)	⊓ (中) ⊓ (中)	⊓ (中) ⊓ (中)	⊓ (中) ⊓ (中)	⊓ (中) ⊓ (中)	⊓ (中) ⊓ (中)	⊓

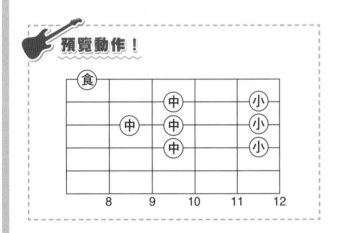

預覽動作！

併 用中指的好處是在彈跳弦樂句的時候會變得容易。這個譜例是保持第 1 弦第 8 格的彈奏，並與走向第 4 弦的下行音所組成。

☞ COLUMN

練習的分配
與對練習的熱情

機械練習、音階、和弦、伴奏、音階轉換、作曲、編曲等……要學習的課題是數不清的。在有限的時間內要怎麼分配這些學習呢？很多人常會因分配不當而做了毫無效益的練習，或在煩惱如何做課題分配時就已浪費了很多時間。為避免這種情形，不仿找位可信賴的老師，或找尋能一起練習的朋友，吉他彈得越久，就越需要知道怎樣的作法才是正確，才能確實地去鑽研。

▶ Ex-68

併用中指&無名指的撥弦

TEMPO ♩= 80 ▶ 120

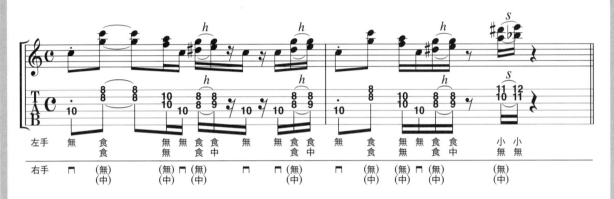

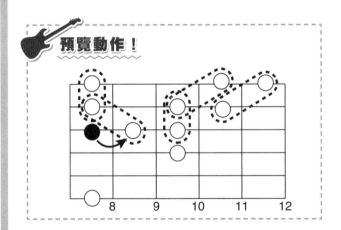

預覽動作！

用 Pick 與 中 指 & 無 名 指 的
彈法，可在同一時間內撥
彈雙音樂句中的各弦。也就是
說，可彈出樂音的緊密感。如果
只用 Pick 來撥複弦音，樂音就
會有發聲上的時間差。這個譜例
是在 C7 上用了不少合適於其和
弦屬性的雙音樂句。有些地方是
對第 4 弦和弦主音做單音撥弦，
這是因如此更能有效地製造一些
和弦感的特別印象。要注意中指
& 無名指不要施力過大。將弦猛
然拉起的彈法也是可放入彈奏中
的選項。用指甲彈，或用指尖彈
都是 OK 的。

▶ Ex-69

指彈的句型

TEMPO ♩ = 160 ▶ 240

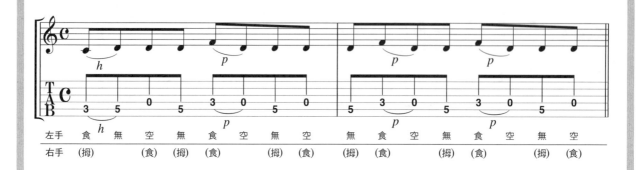

| 左手 | 食 | 無 | 空 | 無 | 食 | 空 | 無 | 空 | 無 | 食 | 空 | 無 | 食 | 空 | 無 | 空 |
| 右手 | (拇) | | (食) | (拇) | (食) | | (拇) | (食) | (拇) | (食) | | (拇) | (食) | | (拇) | (食) |

預覽動作！

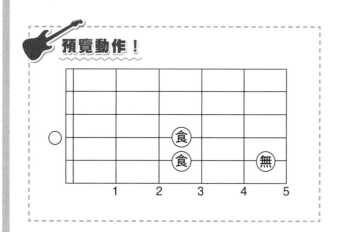

用 拇指和食指撥弦，能表現很大的音色差異，給人多彩多姿的印象。譜例是鄉村風的必用樂句。最適合用指彈來表現。

☞ COLUMN

也能以指彈做速彈嗎？

　　許多的電吉他手，一般都是從拿Pick彈奏開始的。我們通常覺得拿Pick速彈比較厲害，但在古典吉他的世界裡，有人可以使用食指與中指，用指彈的方式做出超快的速彈。只要修煉到家，指彈也能彈出等同於用Pick彈奏以上的速度。話雖如此，並非只是說說就能有上述的撥彈能力。還是先來用拇指&食指試著練指彈看看吧！

Ex-70

三指法 (Three Finger)

TEMPO ♩= 80 ▶ 120

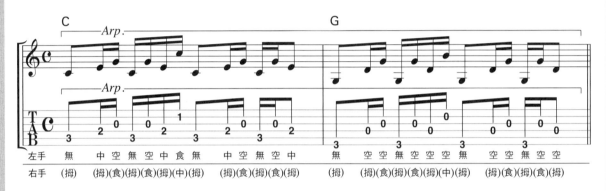

左手	無	中	空	無	空	中	食	無	中	空	無	空	中	無	空	空	無	空	空	空	無	空	空	無	空	空
右手	(拇)	(拇)	(食)	(拇)	(食)	(拇)	(中)	(拇)	(拇)	(食)	(拇)	(食)	(拇)	(拇)	(拇)	(食)	(拇)	(食)	(拇)	(中)	(拇)	(拇)	(食)	(拇)	(食)	(拇)

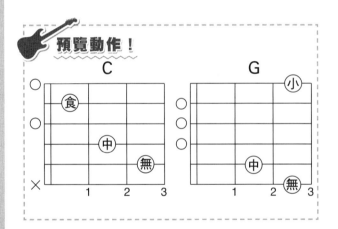

預覽動作！

這裡所指的"三指"是拇指、食指、中指這三隻手指。而用這三隻手指來彈奏分解和弦就統稱之為三指法 (Three Finger)。這個譜例中第 1 小節按 C 和弦，第 2 小節按 G 和弦，彈奏的是標準的三指法句型。以拇指彈奏時，要注意第一關節的彎曲情形。拇指的第一關節是用有點反彎（伸展得更直的感覺）的姿勢，以彈完第 5 弦後往第 4 弦，彈完第 6 弦後往第 5 弦揮下去的感覺來撥弦。彈奏三指法時，嚴禁過度使力造成伴奏的語感單調。要帶著豐富的強弱觸弦，以充分點綴歌聲的感覺，溫柔地去彈奏。

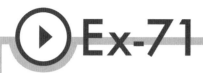

基本的擊弦 (Slapping)

TEMPO ♩ = 140 ▶ 200

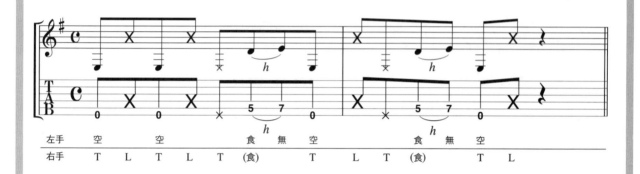

左手	空	空	食	無	空	食	無	空				
右手	T	L	T	L	T	(食)	T	L	T	(食)	T	L

預覽動作！

擊弦 (Slap) 就是以前稱作 Chopper 的技巧，對貝斯來講是一個好用的招式。在弦比較細，弦間隔又窄的吉他上比較難做好，但習慣之後還是彈得出來。來說明一下這個譜例的彈奏要領

■ 第 1 音…用右手拇指敲出第 6 弦的開放音。

■ 第 2 音…以左手中指～小指擊弦發出聲音

■ 第 3、4 音…與第 1、2 音相同

■ 第 5 音…拇指擊弦後順勢靠在弦上

■ 第 6 音…右手食指勾出第 5 弦第 5 格的音。

▶ Ex-72

實戰的擊弦樂句1

TEMPO　♩＝80 ▶120

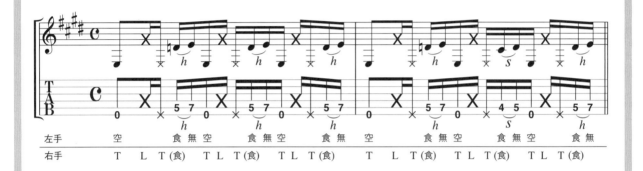

左手	空	食無	空	食無	空	食無	空	

右手　T　L　T(食)　T L T(食)　T L T(食)　T　L　T(食)　T L T(食)　T L T(食)

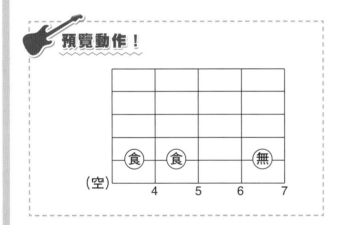

預覽動作！

COLUMN

設定 目標音

　　把情境設定為在夜裡的空地上走著，並朝著目的地前進。如果沒有一個明確的指引，就很難走下去。而假設，我們看的到目的地在發光的話又會如何呢？只要看得到光就能安心的往前走。彈奏即興也是一樣的。設定好獨奏最後要延長的音（目標音），並用前往該音的念動來發展樂句，必然可以彈出有條有理的獨奏。

讓人覺得是混雜了很多東西的句型，但其要領與 Ex-71 並無二致。要注意死硬的施力會導致擊弦聲出不來！

► Ex-73

實戰的擊弦樂句2

TEMPO ♩ = 80 ► 120

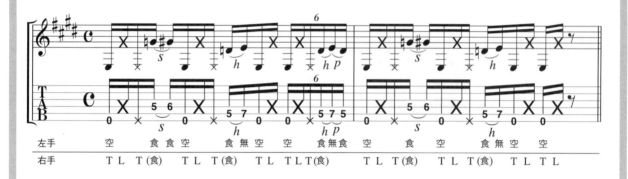

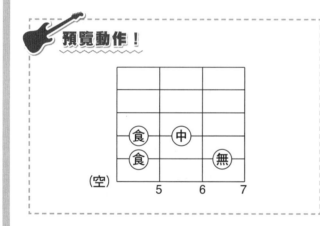

預覽動作！

加 入6連音的句型。在日本，因 "choppers boogie" 乙曲的廣為人知（貝斯手：後藤次利），這技法就被以 Chopper 乙詞冠名了。

📑 COLUMN

為了做出目標音的訓練

設想一下在Cmaj7（組成音是Do Mi Sol Ti）和弦下彈奏即興的情況。就樂理知識面而言，如果我們瞭解，可在和弦組成音Do Mi Sol Ti之上外加9度音(Re)做為 "延伸音" 的話，就敢拿出自信來使用這個音。要擁有面對和弦彈奏前就能預想到："加入9th(Re)這個音會帶來什麼氛圍" 這樣的能力，是得透過目標設定加以練習累積後才能做到的。也唯有在練習中時時設定 "目標式" 訓練，才有早日達到 "自由的即興" 的境界。

▶ Ex-74

3個和弦的藍調句型

TEMPO ♩ = 80 ▶ 120

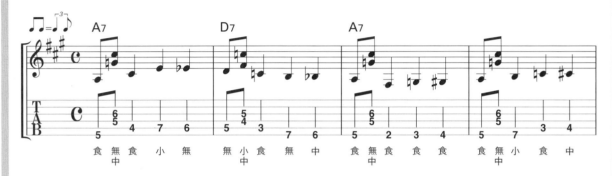

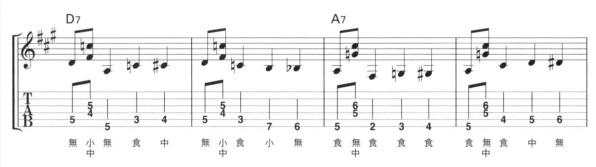

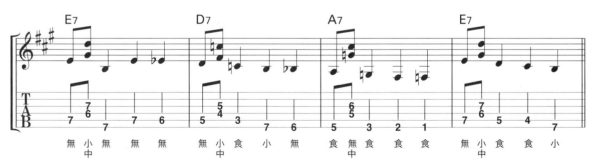

個人包辦省略型和弦與 Walking Bass 的伴奏。
也請試著輕輕地做琴橋悶音。

▶ Ex-74

Jazz・Blues的句型

例是 Jazz Session 常常演奏，Key ＝ F 的爵士 ・ 藍調（Jazz・Blues）。也很適合將之用在爵士二重奏（Jazz Duo）！

名琴的構成條件是能自然而然地形成和諧共鳴!?

因工作的關係,有許多彈奏並比較吉他的機會,在試彈 1950 年代生產的逸品 Stratocaster 時我非常震驚。從拿起吉他到開始彈奏的瞬間,我經歷了一段超幸福的時光。無關吉他音箱上旋鈕如何設定,總之,無論如何,它就是能發出讓人完全沒有怨言的好聲音,給人一種永難忘懷的聲響印象。自從那次的體驗之後,我對於好的吉他聲音的看法為:不就是要有自然的和諧共鳴感嗎?電吉他是由不同產地的木材、金屬以及塑膠零件集合組成的,有其各自的共振系數。只是單純地將其組合在一起對共振並無特別影響。但,經過了好幾十年的持續發聲,零件之間就產生、養出和諧的共振音頻。彈奏老吉他的時候,吉他之所以能發出好聲音的原因,不就歷經上述情事的結果?而,相反的,也是有用了相互抵消和諧因子的木材、零件組合,就有致使吉他所發出的音色日漸"消沈"的可能。集合能適性、良好的材料與零件,歷經磨合、共振的"協調"過程,名琴不就於焉誕生了嗎?樂器製造真是門深奧的學問呢!

第5章

音階 & 和弦分解
(Chord Arpeggio)

Ex-76 ▶ Ex-85

彈奏音階或和弦內音（和弦的組成音）的訓練。不僅能即時實踐運指或撥弦的技巧，對於頭腦的鍛鍊也很有幫助。

 音階篇

這就是所謂的音階練習，因為是兩小節的句型，所以使用的音域不會很廣。因這邊沒辦法放上所有的音階，所以放上了常用的調式（Church Mode），帶大家研究一些搖滾吉他手不怎麼會彈到的音階。

記音階是有竅門的。例如：在記憶 A 多利安音階（Dorian）時，要與 A 小調音階（嚴格來說是 A 小調自然音階－ A Natural minor Scale ＝ C 大調音階）做比較 。譬如說：將 A 小調（La Ti Do Re Mi Fa Sol La）的 Fa（第 6 音）上升半音後就是 A 多利安…等方法。在第 1 章，我們彈的也是大調音階，如果也能如上例的觀念，掌握 "在某些音轉變之下就會變成是什麼音階"

這樣的訣竅來記的話…，就能加快記下所有音階。

譬如：C 米索利地安音階（Mixolydian Scale）是將 C 大調音階的 Ti（第 7 音）下降半音而形成、C 利地安（Lydian）音階是 C 大調音階的 Fa（第 4 音）上升半音而成。在各譜例的解說中都有明述，請不厭其煩地進行確認並彈看看。雖然是件乏味的事，但對未來的應用卻很有幫助。

全音音階（Whole Tone Scale），變化音階（Altered Scale），利地安 ♭7（Lydian ♭7 Scale），Comdimi（Combination of Diminished Scale）…等音階，都是爵士中常用到的，是有著 "不安定聲響" 的音階。老實講，

在彈奏搖滾上，就算不使用這些音階，也不會造成什麼問題。然而，當偶爾要彈奏帶有"爵士味"的時候，瞭解這些音階的聲響，確能達到瞄準靶心，做出精準且正確的爵士風彈奏。換而言之，光只是瞭解這些音階就有其相當的價值。彈琴常有像"彈得出來就會有興趣，回過神來已經愛上了"這樣，驀然回首盡皆驚奇的事。所以，不要挑食，都來試試看吧！

 ## Arpeggio篇

這邊要彈的不是那種伴奏時使用讓聲音堆疊的 Arpeggio 彈法，而是不疊音、以單音呈現的和弦分解（Chord Arpeggio）。為了要與疊音的彈法做區別，也稱做 Broken Chord。

在爵士等樂風上，彈奏和弦內音比彈奏音階更受重視。Arpeggio 所彈的就是和弦組成音。例如 C 和弦的 Arpeggio 就是分奏出 C、E、G（Do、Mi、Sol）3 個音。以 C 和弦為例，因為彈的是其和弦組成音，因此絕對不會不搭。在即興時，"彈奏 Arpeggio 就絕對不會出錯"，也算是練習 Arpeggio 的意義及其價值之所在。既然爵士能使用許多複雜及不安定聲響的音階來彈，更證明了用穩定的和弦組成音來彈奏爵士更是可行。若只使用不安定的音階，不回到安定音，聽眾怎能體會爵士樂音之美？。這樣就是在亂搞了。

這邊要做的並非正統的 Arpeggio 練習，而是精選了 3 個彈起來很有趣的和弦進行，並將其 Arpeggio 逐一解析。不只是吉他手，其他器樂的爵士樂手們，只要是自己會的曲子，都該有直接奏出各種句型中和弦的 Arpeggio 能力。

再來，要儘量了解彈奏音相對於和弦主音是幾度，音名是什麼？能一面掌握這些內容一邊彈奏的話，也是一種很好的腦部訓練。

最後的譜例 EX-85 是爵士吉他手也彈不太出來的困難和弦進行，對於訓練 Arpeggio 獨特的運指句型來說，是很好的練習。

比起彈音階，彈奏 Arpeggio 有更多的弦移動作，運指及撥弦也較難。在快拍速下，運指或撥弦容易變得混亂，往往無法彈出有和弦感的音色。請觀看影片，參考筆者的處理方式。這邊所要探討的是，如何建立起具良好效率的指型運指方式。也是基礎練習的總結，好好去研究吧！

▶ Ex-76

A多利安音階 (Dorian Scale)

TEMPO ♩= 80 ▶ 120

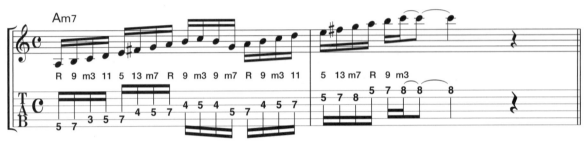

左手　中 小 食 中 小 食 中 小 食 中 食 中 小 食 中 小　食 無 小 食 無 小

譯註：9th＝2nd、11th＝4th、13th＝6th

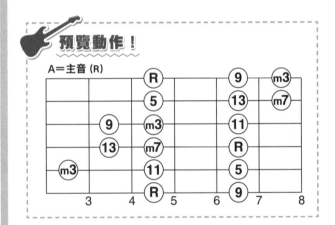

預覽動作！

A＝主音 (R)

樂理書會以這樣的說法來解釋，在調式 (Chruch Mode) 中 "Re 開始到 Re 結束的聲音排列就是多利安音階"。以結果論來說則是，"將由 La Ti Do Re Mi Fa Sol La 所組成的小調音階的 Fa 上升為 Fa♯ 所形成，在小和弦上使用時聽起來很酷的音階"。也可說是，以 A 小調音階為基底，將其第 6 音 (Fa) 上升半音，就是 A 多利安了。調式音階的學習秘訣就是，要像這樣，以兩相比較的方式，存同取異，就能很快地輕鬆記下。

▶ Ex-77

C米索利地安音階 (Mixolydian Scale)

TEMPO ♩= 80 ▶ 120

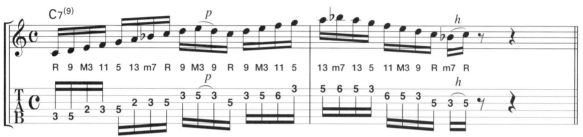

譯註：9th＝2nd、11th＝4th、13th＝6th

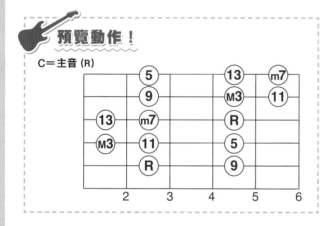

預覽動作！

C＝主音 (R)

C 米索利地安（Mixolydian）是 C 大調音階中 Ti（第 7 音）下降半音成為 Ti♭後所形成的。應對如 C7 這類的屬七和弦（Dominant Seventh Chord），它是首選的音階。

▶ Ex-78

C利地安音階 (Lydian Scale)

TEMPO ♩＝80 ▶120

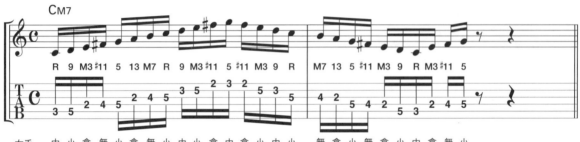

譯註：9th＝2nd、11th＝4th、13th＝6th

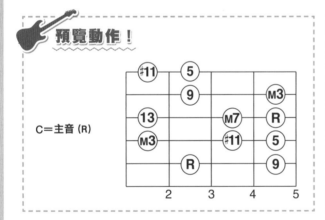

預覽動作！

C＝主音 (R)

COLUMN

利地安音階與 12進位法的共通點

這個世界的數學運算，多以10進位法為底，使得數字的計量得以成立。而依狀況的不同，也可能有使用12進位法為底的時候。在音樂上，基本的音階使用多是以沒升降音的8音大調音階為多，但也有可能是使用以間有升、降音的12平均律架構，出現如："Do Re Mi Fa♯ Sol La Ti"，有F♯的利地安音階為底的時候。在大調音階的基底下，在Do Mi Sol 組成的C和弦上，是得避用（或說不能使用音值過長）Fa這個音，但如果用以利地安音階為基底所建構的C和弦，延長Fa♯這個音就不會有突兀感的發生。真是叫人頗堪玩味對不？

將 C大調音階中，Fa（第4音）上升半音（＝Fa♯）後就成為C利地安了。請用譜例下以相對於主音的音級數字來記下音階的各音，這也是培養出將來活用音階的基礎能力之一。

▶ Ex-79

C利地安7th音階 (Lydian 7th Scale)

TEMPO ♩= 80 ▶ 120

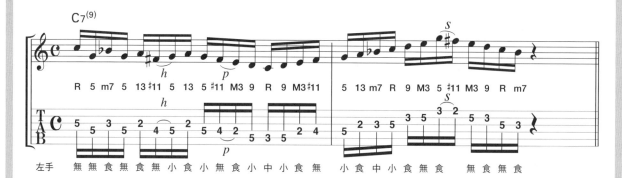

譯註：9th＝2nd、11th＝4th、13th＝6th

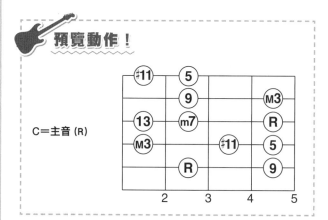

C＝主音 (R)

從 EX-76 開始都有標示音級數字，表示各音相對於各和弦及使用音階的主音的音程。譬如 C 大調音階，會是 C 和弦＋M7th＋9th＋11th＋13th 等組成音所構成，EX-78 的 C 利地安音階，是以 C 大調音階為基底，將 Fa(4th＝11th) 上升半音成為 Fa♯ 而構成的。

■ C 利地安＝C 和弦＋M7th＋ 9th＋♯11th＋13th 而成。C 利地安 7th 為將 C 利地安中的 M7th 下降半音成為 m7th。

■ C 利地安 7th＝C 和弦＋9th＋ ♯11th＋13th＋m7th 而成。

▶ Ex-80

G變化7th音階 (Altered 7th Scale)

TEMPO ♩=80 ▶120

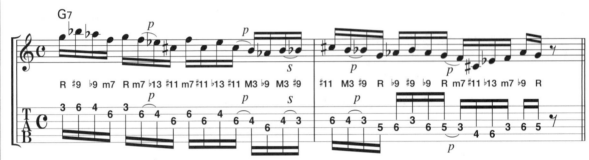

G7

左手　食小中小食無食無無無食無食無食無　　小中食無小食小無食中小食小無

譯註：9th＝2nd、11th＝4th、13th＝6th

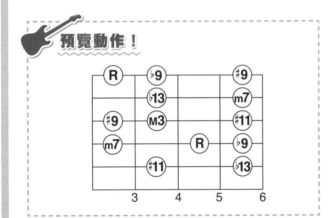

預覽動作！

變化 7th 音階 (Altered 7th Scale) 在爵士中很常用到。組成音為

■ 1st・♭9th・♯9th・M3rd・♯11th・♭13th・m7th 等 7 個音。光看數字旁加上的 ♯ 或 ♭ 也能想像的到，將這些音加於一般的大、小和弦中會是不安的聲響。所以要在屬性不安的和弦上使用。要精準地練習，最好能用超慢的速度，邊彈邊從口中說出音級數字。因為這個音階包含了很多不安感的音，不確實熟悉、掌控的話，就會因怕用錯而不敢使用它。不過在能掌控這些聲音後，就會覺得使用音階的視野更加開闊了。

▶ Ex-81

G聯合減音階 (Comdimi Scale)

TEMPO ♩ = 80 ▶ 120

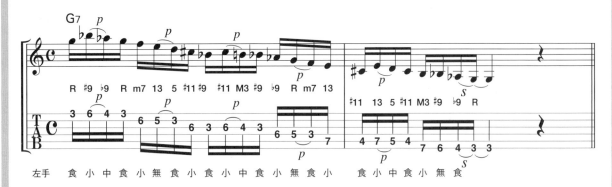

譯註： 9th＝2nd、11th＝4th、13th＝6th

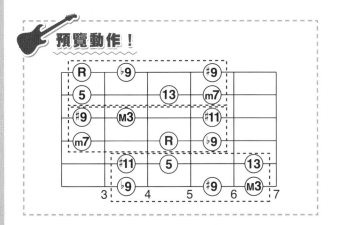

預覽動作！

COLUMN

Comdimi 究竟是什麼音階

　　正式稱為 Combination of Diminished，有點長的名稱。由於減和弦內音 (Diminished Chord Tone) 全都是1.5音的間隔，與主因再高它半音的減和弦內音一起組合後，就成為半音・全音・半音・全音…連續間隔的Comdimi音階了。有極緊張感的聲響，爵士就不用講了，在前衛樂風中也會常發現這個音階被使用。

正 式名稱是 Combination of Diminished。聲音間隔為半全半全～這種整齊的連續機械化構造。聽來有很強大的衝擊感。

▶ Ex-82

G全音音階（Whole Tone Scale）

TEMPO ♩＝80 ▶120

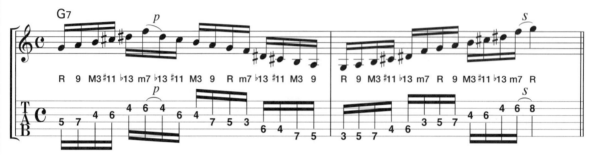

R 9 M3 ♯11 ♭13 m7 ♭13 ♯11 M3 9 R m7 ♭13 ♯11 M3 9　　R 9 M3 ♯11 ♭13 m7 R 9 M3 ♯11 ♭13 m7 R

左手　中 小 食 無 食 無 食 無 食 小 中 食 無 食 小 中　　食 中 小 食 無 食 中 小 食 無 食 無

譯註：9th＝2nd、11th＝4th、13th＝6th

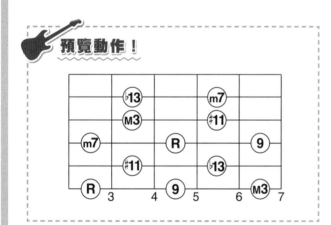

預覽動作！

W hole Tomato（蕃茄罐頭常用的名稱）代表的是一整顆的蕃茄。Whole 就是 "全" 的意思，而 Whole Tone 是代表 1 個音＝全音所形成的音階。用音級數字表示組成音的話為，

■ 1st・9th・M3rd・♯11th・♭13th・m7th。第 五 音 (5th) 被 分 為 ♯11th(＝♭5th) 及 ♭13th(＝♯5th) 兩種型態來使用的概念。也是在不安定的屬 7 和弦中可使用的音階。因為各音間全都是均等的全音間隔關係，感受不到哪裡是解決點，彷彿無限迴廊般的氣氛是其重要的特徵。以構成音的分類為區隔，全音音階只會有 2 種而已。就某種程度來說，也可算是較易於掌握的。

▶ Ex-83

Jazz・Blues 進行的和弦內音

TEMPO ♩ = 80 ▶ 120

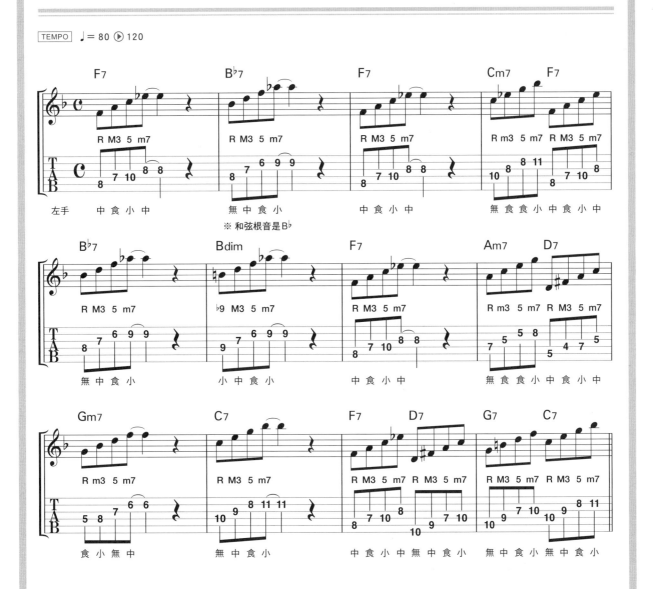

相 對於各和弦主音，依音程序１度→３度→５度→７度
的和弦內音（分解和弦）基礎彈奏練習。記住各音相
對於和弦主音音程，然後多彈幾次吧！

▶ Ex-84

Altumn Leave 和弦進行的和弦內音

TEMPO ♩= 60 ▶ 100

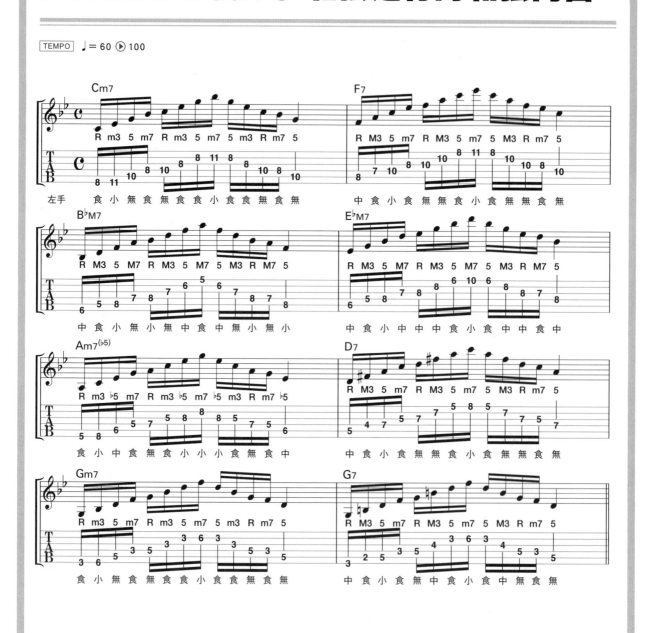

在 各和弦中連續彈奏 2 個八度音域的分解和弦
(Chord Arpeggio) 的練習句型。

▶ Ex-85

難解的爵士進行和弦內音

TEMPO ♩ = 160 ▶ 220

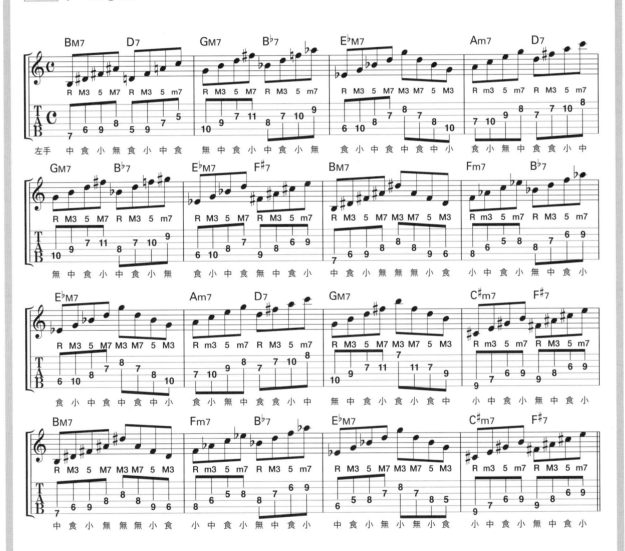

就 算爵士吉他手也會覺得這種即興很難彈。
不斷地在 3 個調性中轉換。

練習計劃案例①

運指與指型修正　1個月課程
（1天約15分鐘）

第1週

Ex-01	食中無小→小無中食的半音訓練（2組）
Ex-06	伴隨弦移與橫向移動的半音訓練（2組）
Ex-08	激烈單格即弦移的訓練（1組）

第2週

Ex-02	食無中小→小中無食的半音訓練（1組）
Ex-09	伴隨跳弦的訓練（2組）
Ex-11	C大調音階基礎練習（2組）

第3週

Ex-12	4音一組的上行／下行樂句（2組）
Ex-13	3音一組的上行／下行樂句（2組）
Ex-21	小調五聲音階的上行／下行（1組）

第4週

Ex-35	搥弦＆勾弦的基礎訓練1（2組）
Ex-39	搥弦＆勾弦、滑音、滑弦(Gliss)的複合樂句1（2組）
Ex-83	Jazz・Blues進行的和弦內音（1組）

練習計劃案例②

磨練搖滾所需的技巧　2個月課程
（1天約30分鐘）

第**1~2**週

Ex-21 小調五聲音階的上行／下行（2組）

Ex-26 小調五聲的跑奏樂句1（RUN Phrase）（2組）

Ex-41 全音推弦的訓練1（3組）

▼

第**3~4**週

Ex-25 小調五聲所有弦的下行／上行（3組）

Ex-27 小調五聲的跑奏樂句2(RUN Phrase）（2組）

Ex-40 搥弦＆勾弦、滑音、滑弦(Gliss)的複合樂句2（2組）

▼

第**5~6**週

Ex-42 全音推弦的訓練2（3組）

Ex-43 半音推弦的訓練1（2組）

Ex-50 推弦與滑弦的配合技巧（3組）

▼

第**7~8**週

Ex-28 小調五聲5連音往下跑的句型（3組）

Ex-45 1音半的推弦訓練（2組）

Ex-46 加入推弦的必用經典句型1（2組）

練習計劃案例③

高技巧搖滾的基礎能力養成　2個月課程

（1天約30分鐘）

第1~2週

- Ex-10　激烈的橫向移動半音訓練（2組）
- Ex-20　橫跨穿越7種指型（3組）
- Ex-63　基本的經濟撥弦(Economy・Picking)（3組）

▼

第3~4週

- Ex-07　交互弦移的半音訓練（2組）
- Ex-61　基本的掃弦（3組）
- Ex-62　在多條弦上來去的掃弦（3組）

▼

第5~6週

- Ex-52　16分音符的和弦Cutting（2組）
- Ex-64　用掃弦做快速移動（3組）
- Ex-65　使用掃弦彈和弦內音（3組）

▼

第7~8週

- Ex-57　單音Cutting 1（2組）
- Ex-50　推弦與滑弦的配合技巧（3組）
- Ex-85　難解的爵士進行和弦內音（3組）

練習計劃案例④

加強伴奏與和弦內音(Chord Tone) 2個月課程
（ 1天約30分鐘 ）

第1~2週

- **Ex-51** 加入空刷的刷和弦（3組）
- **Ex-52** 16分音符的和弦Cutting（3組）
- **Ex-74** 3個和弦的藍調句型（2組）

第3~4週

- **Ex-54** E♭7$^{(9,13)}$ 的和弦Cutting（3組）
- **Ex-57** 單音Cutting 1（3組）
- **Ex-83** Jazz・Blues進行的和弦內音（2組）

第5~6週

- **Ex-53** 悶音位置困難的和弦Cutting（3組）
- **Ex-56** Shuffle的和弦Cutting（3組）
- **Ex-84** Altumn Leave和弦進行的和弦內音（2組）

第7~8週

- **Ex-59** 單音悶音Cutting1（3組）
- **Ex-70** 三指法(Three Finger)（3組）
- **Ex-85** 難解的爵士進行和弦內音（2組）

▶宮脇俊郎

PROFILE

1965年生於兵庫縣。23歲以職業吉他手身份開始Session
活動。著有『吉他基礎訓練365日！』『讀到最後就會懂
的樂理之書』等許多教材/影像，是著名的老師。在練馬區
自己所開設的吉他學校任教中。

http://miyatan.cup.com

（吉他雜誌）

突破運指、撥弦、思考力的滯礙

漸次加速訓練85式

作者　宮脇俊郎
翻譯　梁家維
發行人／總編輯／校訂　簡彙杰
美術　朱翊儀
行政　李珮恒

【發行所】典絃音樂文化國際事業有限公司
　　　　[電話] +886-2-2624-2316
　　　　[傳真] +886-2-2809-1078
　　　　[E-mail] office@overtop-music.com
　　　　[網站] http://www.overtop-music.com
　　　　[聯絡地址] 新北市淡水區民族路10-3號6樓
　　　　[登記地址] 台北市金門街1-2號1樓
　　　　[登記證] 北市建商字第428927號

[定價] NT$ 360元
[掛號郵資] NT$40元/每本
[郵政劃撥] 19471814
[戶名] 典絃音樂文化國際事業有限公司
[印刷工程] 快印站國際有限公司
[出版日期] 2016年12月 初版
[ISBN]978-9-8665-8168-7